Knowledge House Walnut Tree

Knowledge House Walnut Tree

中華文化輕鬆讀 05

展現悠久歷史
探尋中華文化

白巍 戴和冰 主編

戴和冰 著

粉墨千秋

中國戲曲

人世間百態生活，戲台上生旦淨丑

總　序

　　時下介紹傳統文化的書籍實在很多，大約都是希望藉由自己的妙筆讓下一代知道過去，了解傳統；希望啓發人們在紛繁的現代生活中尋找智慧，安頓心靈。學者們能放下身段，走到文化普及的行列裏，是件好事。《中華文化基本叢書》書系的作者正是這樣一批學養有素的專家。他們整理體現中華民族文化精髓諸多方面，取材適切，去除文字的艱澀，深入淺出，使之通俗易懂；打破了以往寫史、寫教科書的方式，從中國漢字、戲曲、音樂、繪畫、園林、建築、曲藝、醫藥、傳統工藝、武術、服飾、節氣、神話、玉器、青銅器、書法、文學、科技等內容龐雜、博大精美，自有著有深厚底蘊的中國傳統文化中，擷取一個個閃閃的光點，關照承繼關係，尤其注重其在現實生活中的生命力，娓娓道來。一張張承載著歷史的精美圖片與流暢的文字相呼應，直觀、具體、形象，把僵硬久遠的過去拉到我們眼前。本書系可說是老少皆宜，每位讀者從中都會有所收穫。閱讀是件美事，讀而能靜，靜而能思，思而能智，賞心悅目，何樂不爲？

　　文化是一個民族的血脈和靈魂，是人民的精神家園。文化是一個民族得以不斷創新、永續發展的動力。在人類發展的歷史中，中華民族的文明是唯一一個連續五千餘年而從未中斷的古老文明。在漫長的歷史進程中，中華民族勤勞善良，不屈不撓，勇於探索；崇尚自然，感受自然，認識自

然，與自然和諧相處；在平凡的生活中，積極進取，樂觀向上，善待生命；樂於包容，不排斥外來文化，善於吸收、借鑒、改造，使其與固有的民族文化相融合，兼容並蓄。她的智慧，她的創造力，是世界文明進步史的一部分。在今天，她更以前所未有的新面貌，充滿朝氣、充滿活力地向前邁進，追求和平，追求幸福，勇擔責任，充滿愛心，顯現出中華民族一直以來的達觀、平和、愛人、愛天地萬物的優秀傳統。

什麼是傳統？傳統就是活著的文化。中國的傳統文化在數千年的歷史中產生，進而演變發展到今天，現代人理應薪火相傳，不斷注入新的生命力，將其延續下去。在實踐中前行，在前行中創造歷史。厚德載物，自強不息。是爲序。

湯一介

序

戲曲小天地　人生大舞台

　　中國是一個文明古國，也是一個戲劇大國，戲曲歷史悠久，分佈區域廣泛，在八百多年的發展歷程中，見於記載的劇種多達三百九十四種，至二十世紀五、六十年代，還有三百六十多個劇種在各地上演，即使一天看一種，也要看上一年。

　　中國戲曲的成熟晚於西方，北宋（960—1127）雜劇是戲曲的最早形式。雜劇分兩類，一類以唱為主，詠唱故事；另一類以調侃為主兼以唱念，屬於滑稽戲。今天的戲曲繼承了唱的傳統，與古希臘戲劇、古印度的梵劇相比，中國戲曲非常注重「唱」。「唱、念、做、打」四項基本功，「唱」被放在首位。元代雜劇以「一人主唱」「四折一楔子」為基本特徵，劇本分為末本和旦本，末本由男演員主演，承擔全劇唱的重任，旦本由女演員主演、主唱，而且一唱到底。「唱」是中國戲曲最顯著的特色，因此，中國人習慣說「聽戲」而不說「看戲」。

　　戲曲有南北之分，這不僅是區域上的差別，更重要的是音樂唱腔上的不同。以元雜劇為代表的北曲，以七聲音為主，字多腔少，字密少拖腔，

曲調高亢昂揚；以江南早期的南戲和明清傳奇為代表的南曲，以五聲音為主，字少腔多，曲調柔和。同時，戲曲還是一種方言藝術，北方的戲曲用官話，南方的戲曲則多用方言，丑角說本地話的習慣一直保留至今；南方戲曲有入聲字，北曲不唱入聲，崑曲中的北曲曲牌至今不唱入聲。地方音樂和方言的豐富多彩，是中國戲曲品種繁多的原因，不同的民族有不同的劇種，不同的方言區有不同的劇種，同一方言區不同的方言片也可以有不同的劇種。

在唱腔上，戲曲演員不像西方那樣按音域劃分聲部，而是由「生、旦、淨、末、丑」的角色行當來決定發聲和演唱方法，只要掌握了行當，就能唱好戲。因此，中國可以有男旦藝術家，女演員可以扮生角，也可以扮花臉，可以演張飛、唱曹操。

虛擬性也是中國戲曲的重要特徵。西方話劇寫實，中國戲曲寫意，基於虛擬而善於抒情。演員在台上「三五步行遍天下，六七人百萬雄兵」「眨眼間數年光陰，寸炷香千秋萬代」，完全突破了「三一律」與「第四堵牆」的局限。「三一律」要求用一地、一天內完成一個故事，規定劇本的創作必須遵守時間、地點和行動的一致；「第四堵牆」將鏡框式舞台的台口與觀眾席間想像成一道「牆」，試圖將演員與觀眾隔開，使演員忘記觀眾的存在，不受觀眾影響。戲曲演員手持馬鞭或握著船槳，配合象徵性的身段動作，即表示馭馬、行舟，以上這些體現的都是虛擬性特色。戲曲一唱三歎極富情韻，為了滿足抒情的需要，往往是「說」少而「唱」多。戲曲也不像電影、電視劇那樣注重情節和衝突，它是一門非常注重技藝的藝術，「唱、念」屬於歌唱的範疇，「做、打」是表演的內容，表演時講究「手法、

眼法、身法、髮法（頭髮）、步法」，這「五法」對手勢、眼神、身體動作、頭髮甩動、走步子，都有嚴格要求，要求動作規範，需要反復練習。因此，那些故事情節並不複雜的折子戲很受歡迎，觀眾樂意欣賞的往往是那些內容非常熟悉的戲。

戲曲具有明顯的程式性，關門、上馬、坐船等都有一套固定動作，但是，程式規範卻不乏靈活。「起霸」是武將臨陣前表演的典型程式，有男將、女將之分，同是一個「雲手」，還要做出各自的性格來。這好比是武術套路，訓練時要求規範，在實際運用中卻需要善變。同樣的拳法，最終搏擊的實效卻大不相同。具有標誌性的臉譜，也是程式化的產物。

在創作方面，亞里士多德將古希臘戲劇的特點歸納於「三一律」，情節通常只發生在一天之內，主線往往只有一條，故事發生地點也不變換；在題材上，印度古梵劇主要來自史詩和傳說，其次是現實生活中的都市世態人情。而中國戲曲卻不同，南戲體制宏大，一部戲動輒數十齣，《永樂大典》戲文三種中的《張協狀元》有五十三齣，最短的《宦門子弟錯立身》也有十四齣。這種結構，內容豐富、表現形式多樣、故事情節曲折，突破了元雜劇的體制限制，也不是「三一律」能容納的。龐大的體制使南戲的演唱形式、音樂結構、扮演角色等極富變化，為戲曲的發展提供了廣闊的空間，成為「明清傳奇」的定制，其精神一直延續到今天。

戲曲是民間文化，是中國最普及的大眾娛樂，也是最受歡迎的娛樂，看戲成了中國人生活的一部分，有位美國傳教士大發感慨，說：「戲劇可以說是中國人獨一無二的公共娛樂；戲劇之於中國人，好比運動之於英國人，或鬥牛之於西班牙人。」宮廷、城市、鄉村，戲台上、宴會上、私人

庭院、祭祀場所，到處都在演戲。中國也有句俗話：「演戲的是瘋子，看戲的是傻子。」在中國，沒有一種娛樂能像戲曲這樣讓人瘋狂。但是，戲就是戲，看戲如醉如痴，都是為了找樂子，不是為了去受教育，更不是為了淨化靈魂，這也是中國戲曲與西方戲劇的不同。

文人曲家的參與和皇家的青睞是戲曲繁盛的重要原因。明代曲家魏良輔發明的「水磨調」唱法，以及對崑山腔的語音和伴奏樂器的改革，使崑山腔成為優美動聽的「新聲」，「四方歌者必宗吳門」成為戲曲史上的奇觀。清代宮廷、王府組織編撰和演出《勸善金科》、《鼎峙春秋》等大戲，都是十本二百四十齣的鴻篇巨制，一部戲幾十天才能演完，這種演出大大地促進了戲曲藝術的發展。

中國戲曲文化非常優秀，但並不為西方所了解，直到一九三○年梅蘭芳赴美訪問演出，戲曲才首次走出國門，成為具有世界影響力的藝術。中華人民共和國成立後，「革命樣板戲」《紅燈記》、《沙家浜》、《智取威虎山》等表現現代生活的戲曲，受到中外觀眾歡迎；但是，要了解深厚的戲曲文化，還有許多戲可以看。

在文化遺產受到普遍關注的今天，民間文化越來越受到重視，聯合國教科文組織宣佈的「人類口頭與非物質遺產代表作」名錄入選項目，絕大部分都是民間文化。在中國，國家級非物質文化遺產及其擴展項目名錄中，有一百七十一種戲曲入選，包括崑曲、評劇、黃梅戲、越劇、豫劇、京劇、川劇、湘劇、秦腔、晉劇、粵劇、梨園戲、莆仙戲，以及藏戲、維吾爾劇、壯劇、侗戲、彝劇、傣劇等少數民族戲劇。要了解中國文化，尤其是了解中國民間文化，不妨多了解一些戲曲。

目　錄

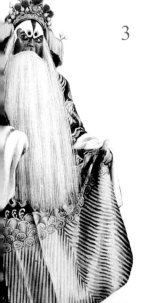

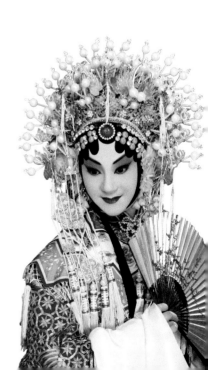

粉墨千秋 中國戲曲

①

「安於淺近」的大眾娛樂

▌中國人的戲曲觀

戲曲作為一種文化現象有屬於自己的觀念，觀眾對戲曲的看法或認識就是戲曲觀。

戲曲是中國人的第一娛樂，觀眾一代接一代。對戲曲的看法和認識也各種各樣，但總體還是趨於一致的。清代乾隆年間，有一位名叫李調元的學者，寫了一部戲曲著作《劇話》，他在該書的序文中有一段話論及對戲曲的看法，包括以下三個方面的內容，很有特色。（圖1-1）

圖 1-1　李調元（1734—1803），字羹堂，一字贊庵，號雨村、墨莊，綿州（今中國四川綿陽）人，清代大學問家、文學家，戲曲理論家（曾舒叢／摹）

李調元著有《曲話》和《劇話》兩部戲曲理論方面的著作，書中多摘引前人的戲曲理論，並發表他的見解。李調元主張宗法元人樸素自然的風格，反對曲詞賓白的駢儷堆砌，間有對劇作本事的考證，為戲曲史研究提供了資料。

3

一、「劇者何？戲也。古今，一戲場也。」

「劇」，就是戲曲。李調元認為戲曲不過是一場遊戲。戲曲演出的內容，自從盤古開天地，到歷朝歷代的故事，都是遊戲。自古至今這個世界都是遊戲的舞台，只不過遊戲的方式不同罷了。例如：演商代的比干剖心，是以身軀性命為題材做遊戲；演蘇秦合縱、張儀連橫，遊說於戰國七雄之間，是以三寸不爛之舌的口才為題材做遊戲；演孫武、吳起的故事，是以戰爭陣法為題材做遊戲；而演蕭何、曹參，則是以他們建立功名為題材做遊戲。諸如此類，無一不是遊戲。

二、「戲也，非戲也；非戲也，戲也。」

清初學者尤侗說：「《二十一史》，一部大傳奇也。」雖說戲曲都是在做遊戲，不是史實，但是，它們又不是毫無根據的無稽之談，所以，作者回過頭來又補上一句：「戲也，非戲也。」《二十一史》被認為是可信的歷史，既然能將戲曲與史書相提並論，戲曲自然有其可信之處。但是，戲曲並不是為了求證史實的，只是借史「說事」，說明一個「理」，終歸還是「戲」。（圖 1-2）

圖 1-2　楊柳青年畫：《長坂坡》

此畫描繪糜夫人囑託趙子龍（趙
雲）將阿斗護送到劉備身邊的場
景。《長坂坡》，京劇的傳統劇
目。

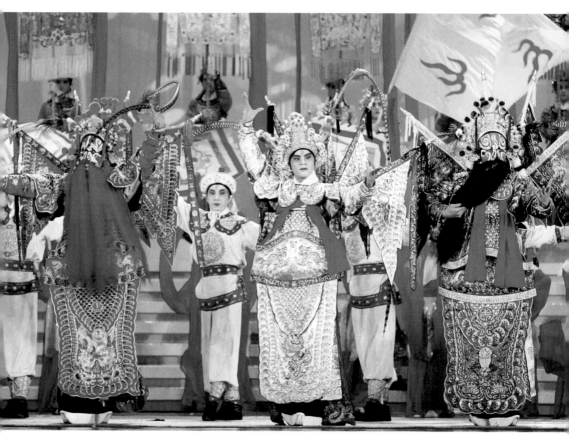

圖 1-3　京劇古裝戲——眾將士亮相（顏士然／攝）

京劇的化裝獨樹一幟，京劇臉譜更是京劇化裝的一
大特色。

三、「戲之為用，大矣哉。」

　　正因為戲曲有可信之處，所以，李調元才會說戲曲的作用非常大，將
它提升到與《詩經》同等的高度，與之相提並論，認為戲中人物賢、奸、
忠、佞，國家治、亂、興、亡，在舞台上演出，觀眾一看便知道誰好誰壞，
自然會有褒揚、懲戒的評價標準，因此，戲曲同《詩經》一樣，具有「可興、

可觀、可群、可怨」的作用。而人生一世不過是一場戲，人天天在戲中，一生富貴貧賤、悲歡離合，就好比是戲的開場散場，今天演古人，來日後人就該把我們搬上舞台了。﹝圖 1-3﹞

以上三點，經過理論提升，與現實中的戲曲觀有一定的差距，相較之下，中國人的戲曲觀顯得更樸實、更直觀、更簡單。

士大夫、文人是讀孔孟聖賢書的，他們以「修身、齊家、治國、平天下」為己任，想著國家大事，要為社會作貢獻。在中國傳統文化中，唱戲、看戲並不是什麼雅事。「詩、詞、曲」三者，曲出於詞、詞出於詩，所以，詞被稱為「詩之餘」、曲被稱為「詞之餘」。對他們來說，寫詩作文是陶冶性情，作詩閒暇時偶爾填填詞，填詞閒暇時偶爾弄弄曲，因此，「曲」就更不被當成正業看待了。在現實生活中，「曲」和「戲曲」還不一樣，「戲曲」比「曲」更差一等，如元曲，包括散曲和元雜劇的劇曲，是一種新的詩歌體裁。散曲用於唱曲，是一種音樂形式，劇曲用於雜劇演唱，是一種戲劇形式；散曲多為文人清唱，劇曲由藝人演唱，二者僅在「唱」的形式上相同，但文化身份卻差別甚大。文人所唱之「曲」，和詩詞一樣，主要用於抒情、寫景和敘事，是一件雅事。由於傳統社會等級觀念的影響，藝人是「戲子」，社會地位低下，元人貴曲而輕劇，戲曲因人而賤。在「萬般皆下品，唯有讀書高」的觀念主導下，戲曲更是低人一等。

俗話說：「讀不如講，講不如演。」戲中也有忠孝節義，但是，戲曲中的善惡觀念，在社會上只是潛移默化地在起作用。一九〇四年，陳獨秀在〈論戲曲〉一文中指出，「戲園者，實普天下之大學堂也；優伶者，是普天下之大教師也」，疾呼要利用戲曲來實行社會教育、開通民智，這說明戲曲的教化功能一直處於非常弱化的狀態。

將戲曲比做《二十一史》，只說明戲曲有真實的一面，但並不說明戲曲真能作為史書讀。戲曲是一門藝術，而藝術是需要虛構的，戲曲故事的

7

眞實，最多只不過是一種經過構思的藝術眞實。明代學者李贄說，雜戲、院本都是上乘的遊戲；胡應麟也曾說，將傳奇稱爲戲文，是因爲它們都是戲，所演之事都是無根、無實的，如果對它們求根問實，那就不是戲了。人們常說，演戲當不得眞，還常把虛假的做作說成是「演戲」。演戲者不當眞，看戲的人也自然不能當眞了。所以，中國的戲園子與西方的劇場大不相同，是個遊樂場，始終莊嚴不起來，更不會有神聖感。園子裏的觀衆，聽戲的搖頭晃腦打著節拍、哼著曲，休閒的閉目養神，喜歡熱鬧的高聲喧

圖 1-4　清末戲園演出京劇的盛況，《點石齋畫報》插畫

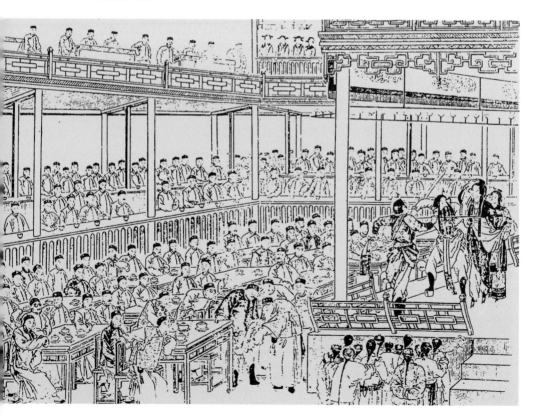

嘩，場內有大吃大嚼的，還有來回走動的，整個園子凌亂不堪、嘈雜異常。
（圖 1-4）

　　在中國，戲就是戲。中國人看戲如醉如痴，都是為了找樂子，不是為了受教育，更不是為了淨化靈魂，這是與西方戲劇的不同之處。對中國人來說，再好看的戲，散場了人還得回到現實中來，戲曲是一場找樂子的遊戲。

▍看戲即是生活

　　戲曲是全民參與的公眾活動，人數之多、受熱愛程度之深，都是其他娛樂無法企及的。有位美國傳教士感慨地說：「戲劇可以說是中國人獨一無二的公共娛樂；戲劇之於中國人，好比運動之於英國人，或鬥牛之於西班牙人。」可見中國人看戲到了狂熱的地步。戲曲早已成為中國人生活的一部分，而且是很重要的一部分：生孩子要看戲，結婚要看戲，老人故去也要看戲；祭祖要看戲，請神又要看戲；五穀豐登要看戲，遇到災害禱告上天還要看戲。只要是稍大、稍重要點的事，都離不開戲。對中國人來說，看戲即是生活，主要體現在以下幾個方面：（圖1-5）

一、歲時節慶

　　中國非常注重歲時節日，春節、元宵、清明、端午、中元、中秋、重陽等傳統節日，以及廟會等，都有戲曲演出。看戲是節日生活的一項重要內容，有節慶就會有戲曲演出，戲曲在很大程度上是依附節日而存活的。如端午節，是紀念詩人屈原的節日，民間有飲雄黃酒驅蛇蟲、避邪，吃粽子，賽龍舟的習俗。在南方，端午節這一天是要演戲的。據廣東潮州明代

圖 1-5　浙江金華市蘭溪婺劇團於二〇〇九年在諸葛鎮長樂村下鄉演出（宋健浩／攝）

婺劇，俗稱「金華戲」，中國浙江省漢族地方戲曲劇種之一。

《東里志》記載：「萬曆年間，饒平、南澳沿海一帶，端午節競渡龍舟，以彩紙糊之，各扮故事，演戲竟日。」直到現在，每年農曆五月，當地許多鄉里依然是村旁賽龍舟、村前演大戲。在江西，民國《分宜縣志》記載：該地「五月競渡，城市自四月二十八至端午日，龍舟競戲……又演戲於學坪前，以十日爲率」。可見演戲很受重視，演戲的時間比正式的節慶活動時間還要長，一演就是十天，快趕上過大年了。

歲時節日普天同慶，帝王也要過節。過節歸過節，但戲是不能少的，帝王也不例外。宮裏有專門的節令戲，清代宮廷端午節演出的劇目爲《靈符濟世》、《祛邪應節》、《採藥降魔》、《奉敕除妖》和連台大戲《闡道除邪》

11

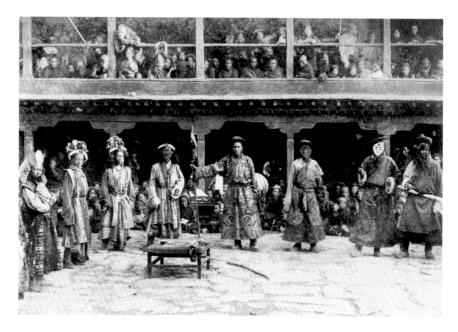

圖 1-6　西藏雪頓節的藏戲表演，一九二七年（青木文／攝）

藏戲是一個非常龐大的劇種系統，它擁有眾多的藝術品種和流派。

等等。（圖 1-6）

二、酬神禳災

中國是一個多神崇拜的國度，風調雨順、百業興旺時老百姓要酬神、消災、納吉、祈福、許願還願，都少不了請戲班演戲，演戲看戲已成為一種傳統。例如，山西省長治縣上黨地區自宋元以來形成的迎神賽社活動，每年定期舉行，包括了下請、迎神、頭賽、正賽、末賽、送神全過程，雖然祭禮很嚴肅，但是與祭禮相關的賽社活動卻是全民的娛樂狂歡，其中就有許多戲曲演出，包括宋元南戲、金院本、宋雜劇、明清傳奇、正隊戲、啞隊戲等。院本《土地堂》和隊戲《過五關》、《斬華雄》、《監齋》等至

今還有演出。隊戲是一種流動性的表演，由台上演到台下，甚至演到村外，扮演者與觀眾融爲一體，整個村鎮都變成了舞台，演戲看戲成了全村人的工作，也是全村人的生活。再如，江西廣昌的《孟戲》，是以演孟姜女故事爲主的家族祭祀劇，祭祀家族保護神「三元將軍」蒙恬、王翦、王起。儀式舉行期間，全村人都參與到活動中，演孟姜女故事的戲稱爲「神戲」，其他如《秦瓊逃關》等稱爲「玩戲」。如果演六夜戲，神戲、玩戲交替著演。在當地，演戲、看戲是家族活動，也是整個家族和村民的生活。（圖 1-7）

三、紅白喜事

紅白喜事是在人生重要日子裏所舉行的重大活動，如誕生、成年、婚

圖 1-7　安徽池州儺戲

儺戲，源於遠古時代，早在先秦時期就有既娛神又娛人的巫歌儺舞。明末清初，各種地方戲曲蓬勃興起，儺舞吸取戲曲形式，發展成爲儺堂戲、端公戲。儺戲廣泛流行於安徽、江西、湖北、湖南、四川、貴州、陝西、河北等省。

姻、喪葬等，與此相關的是家庭觀劇活動。在這種情況下，不管是喜還是喪，需要的是熱鬧，喪葬開筵演戲乾脆就叫「鬧喪」。例如，《紅樓夢》第四十三回，鳳姐過生日，賈府的人因自家的戲班聽得太熟了，就請了外面的戲班唱戲，演的是《荊釵記》；《金瓶梅詞話》第六十三回，李瓶兒

圖 1-8 「榮國府寶釵做生辰，聽曲文寶玉悟禪機」，描繪《紅樓夢》第二十二回中的場景（孫溫／繪）

舊時，京都官僚富豪或有錢人家舉辦喜慶宴會時，請藝人來演出助興，以爲體面榮光，以此招待親友。

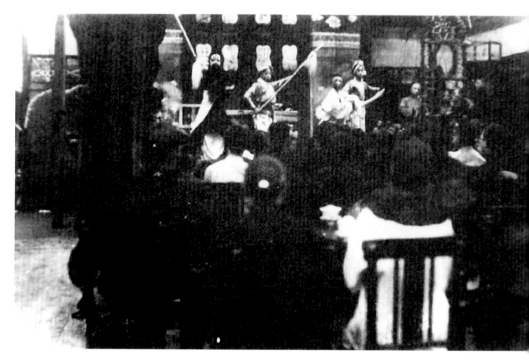

圖 1-9 清朝末年，上海傳統戲曲的演出方式之
一 ——堂會（吳雍／提供）

死後給她辦喪事時，就叫了一班海鹽子弟，演的是《玉環記》。這不是古
代小說中的無根據的虛構，在現實生活中，農村許多地方現在還有請戲的
習慣。（圖 1-8）

四、和諧關係

　　用請戲來協調人際關係、增進感情，這種做法自明清以來就十分普遍。
例如，升官了、發財了、有喜事叫戲班請人看戲，以及表示歉意賠不是請
戲，即屬於這一類。另外，一些行業、幫會等組織一年一度的「行戲」，
也屬於這一類。梅蘭芳在《舞台生活四十年》一書中就說到行戲，北京各
行各業，大的如糧行、藥行、綢緞行等，小的如木匠行、剃頭行等，都演

行戲，過了元宵就開始，一直演到四月份，前後持續一百天，各個行業輪著演，年年如此。（圖 1-9）

看戲即是生活，還表現爲對戲的依賴性，離不開戲曲，人行萬里戲相隨，人到哪裏就把戲班帶到哪裏。這是因爲中國戲曲是一種方言藝術，不同的地方有不同的劇種，儘管戲曲品種很多，但還是看家鄉戲、聽鄉音感到親切。

明代商業很發達，江西商人集中的地方都建有萬壽宮，內有大戲台，供江西戲班唱弋陽腔；陝西商人所到之處，都有秦腔戲班跟隨。當年李自成進京後，得蘇州名妓陳圓圓，又驚又喜，想欣賞一下她的歌喉，於是乎，陳圓圓咿咿呀呀給他獻上了一支崑曲，李自成聽得直皺眉頭，不明白漂亮的陳圓圓唱起歌來爲什麼如此不中聽，只好讓他的隨軍歌伎唱秦腔，這才得以盡興。

人在他鄉，往往是有了鄉音才會有在家裏的自在感。

▌亦雅亦俗說戲曲

　　參與戲曲活動的人是一個龐大的
群體，由於政治、經濟、社會地位的
區別，文化教養、性別、年齡的不同，
以及地域、民族等因素的差異，使得
這一群體形成了不同的文化層次，也
帶來了審美情趣的多樣化。在現實生
活中，偏雅嗜俗者大有人在，無論是
戲曲還是戲曲觀眾，雅俗的分野都清
晰可辨。（圖1-10）

　　元雜劇是北方的戲曲，屬雅俗並
存的白話語體，賓白為純白話，曲詞
文言、白話兼而有之，它與散曲共有
「一代之文學」的美譽。元雜劇之雅，
或引前人詩句，或化用古籍經典，或

詩情畫意、古色古香，如：雨淚、恭儉溫良、禍起蕭牆、銅雀春深鎖二喬等等。另一方面，精練生活語言，四字語如：尋根拔樹、滅門絕戶、嬌兒幼女、怯怯喬喬、自生自受、煩煩惱惱等等，活潑生動，節奏感強。白樸

圖 1-10　清代戲曲演出場景

此圖描繪了晚清年間北京戲園
演出之實況和園內實景。

的《唐明皇秋夜梧桐雨》第二折【中呂・粉蝶兒】即是一例。安祿山舉兵
叛亂時，年老昏聵的唐明皇還在御園中與楊貴妃耽於宴樂，他怡然自得地
唱了一段：

> 天淡雲閑，列長空數行征雁；御園中夏景初殘，柳添黃，荷減翠，
> 秋蓮脫瓣；坐近幽蘭，噴清香玉簪花綻。

　　曲詞俗中見雅，充滿了畫意，被奉為千古佳句，成為後人效仿的名篇。

（圖 1-11）

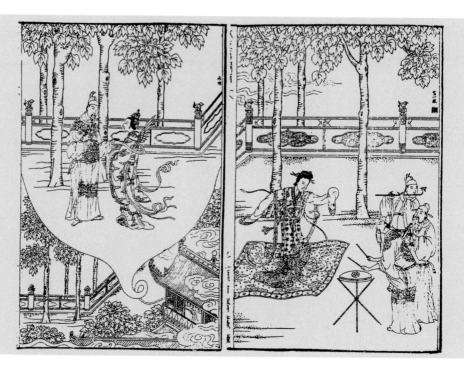

圖 1-11　戲曲繪圖：《秋夜梧桐雨》

《秋夜梧桐雨》全名《唐明皇秋夜梧桐雨》，元白樸雜劇。劇情：
唐玄宗（即唐明皇）不明是非，給犯罪的安祿山加官晉爵。玄宗寵
幸楊貴妃，誓與其永為夫妻，後安祿山造反，被逼賜死楊貴妃。平
亂後，玄宗為太上皇，夜夢貴妃，卻被梧桐雨驚醒。

在通俗化方面，爲了易懂、便於說唱，元雜劇使用了大量鮮活的慣用語、俗諺，如：心急馬行遲、先打後商量、栽樹要陰涼、養小防備老、家富小兒嬌、有仇不報枉相逢等等，表義淺白、朗朗上口。

元雜劇的詞語雅俗相間，大大提升了語言的藝術品位。

南戲和傳奇是南方的戲曲，它的雅俗則是另一種情形。初期的南戲，語言上和音樂上都很土俗，明代徐渭《南詞敘錄》稱它「語多鄙下」，「其曲，則宋人詞而益以里巷歌謠，不葉宮調」，夾雜著大量方言，是宋詞與民謠混唱的大雜燴，普通百姓可隨心而歌。因文人的參與，戲曲被雅化，在蘇州地區，曲家魏良輔等人借鑒

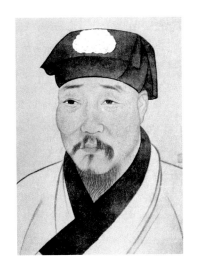

圖 1-12　徐渭（1521－1593），明代傑出的書畫家、文學家，浙江山陰（今紹興）人，初字文清，改字文長，號天池，又號青藤道人、田水月等

徐渭所著《南詞敘錄》是我國第一部關於南戲的理論專著，在戲劇史上具有重要意義。

北曲和其他戲曲聲腔的優長，對三弦等伴奏樂器進行改良，產生了極好的劇場效果；他還發明「水磨調」唱法，用這種方法唱出的曲子被譽爲「新聲」，不僅唱腔優美，而且吐字發音準確，工整規範，爲後世沿用。與此同時，由於使用了官話音，崑山腔成了通行全國的官腔雅調，也造就了「四方歌者必宗吳門」的奇觀。（圖 1-12）

被雅化的事物並不永遠是雅的，民間文化也不都是俗的。「雅」與「俗」是藝術的兩種屬性，戲曲一直循著雅俗並行的道路向前發展。

弋陽腔是高腔，向來以「俗」著稱，但俗不是弋陽腔的特點，喧鬧、粗俗、只沿土俗、隨心入腔，都是早期的情況，至明代萬曆年間，弋陽腔與海鹽腔、崑山腔一起進入了大明皇宮，作爲官腔雅調備受歡迎，京城的

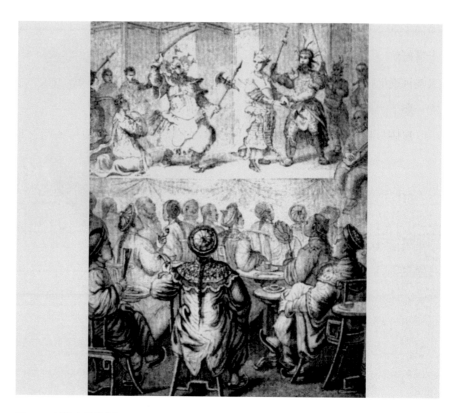

圖 1-13　清代官員賞戲場景

官員們工作之餘拜客赴席,總要聽上幾曲弋陽腔,否則就不盡興。（圖 1-13）

　　弋陽腔是一個很大的聲腔系統,情況複雜多樣,其雅俗分野也因觀眾群體、演出場所和流行區域的不同,呈現出多層次、多種類的狀態。清代北京,就區域而言,宮廷、王府流行的屬「雅」的一類,被稱為「弋腔」,崑、弋兩腔長期在宮廷、王府演出,得到提升,受到皇家青睞。康熙皇帝曾招待德高望重的近臣高士奇,請他觀聽戲曲,七個節目中有四個弋腔,其中《蘿蔔描母容》清唱受到康熙皇帝很高的評價,稱它「眞如九天鸞鶴聲調超群」。而京城戲園上演的,則屬「俗」的一類。北京城周邊鄉村演唱的,

等而下之，屬於更「俗」的一類。就觀眾群體而言，王公貴族、文人士大夫喜好的，官員用於公務招待的，多屬「雅」的一類；市民喜好、民間娛人娛神的，多屬「俗」的一類；鄉野村夫喜好的，又等而下之，屬於更「俗」的一類。

　　崑腔以典雅著稱，但同樣有俗的一面，由於長期在各地流行，經過地

圖 1-14　崑曲《玉簪記‧偷詩》劇照（常鳴／攝）

崑劇表演的最大特點是抒情性強、動作細膩，歌唱
與舞蹈的身段結合得巧妙而和諧。

方化和通俗化改造後，形成了不同的地方特色，如山西有「晉崑」、湖南有「湘崑」、四川有「川崑」、安徽有「徽崑」等，浙江永嘉有「永崑」、金華有「金崑」、寧波有「甬崑」等，這些崑腔以農民爲主要對象，長期在草台和廟會上流動演出，有「土崑」「草崑」之稱，與蘇州的崑曲相比，都屬「俗」的一類。它們在語言上、音樂曲調上與當地習慣相結合，經過改變或簡化，丑角不說蘇州官話，而改爲當地方言，音樂高亢、明快、熾熱，與蘇州崑曲委婉、纏綿、細膩、秀麗的風格明顯不一樣；它的舞台表演樸素、粗獷、直接、抽象，更貼近老百姓的生活，受老百姓歡迎。如湘崑《漁家樂‧藏舟》，因湘南的河流水急灘多，爲適應當地觀眾，演出時許多演員划船不用小槳，而是改用當地的長篙，此外，還創造出了許多優美的撐船動作。（圖 1-14）

　　雅俗有一個變化發展的過程，戲曲擁有最廣泛的觀眾，正是因爲它有雅又有俗，雅俗共同發展，才滿足了不同層面觀眾的需求。

▌誨色誨淫的桑濮之風

戲曲不僅是百姓的娛樂，封建統治者也很關心，《琵琶記》問世後即蜚聲劇壇，明朝開國皇帝朱元璋讀了劇本大加讚賞，稱：「五經四書，布帛菽粟也，家家皆有，高明《琵琶記》，如山珍海錯，貴富家不可無。」並當即讓藝人進宮為他演出。數十年後，吳中藝人在京城演唱南戲，男扮女裝，錦衣衛以惑亂風俗為由將其抓捕，奏請皇帝給予懲處，明英宗聽藝人唱道「國正天心順，官清民自安」，頗為高興，說：「此格言也，奈何罪之？」（圖 1-15）

《琵琶記》與《西廂記》、《牡丹亭》、《長生殿》、《桃花扇》並稱中國古代五

圖 1-15　《暖紅室匯刻琵琶記》，中國國家博物館

《琵琶記》，元末南戲，高明撰。寫漢代書生蔡伯喈與趙五娘悲歡離合的故事。共四十二齣。被譽為傳奇之祖的《琵琶記》，是我國古代戲曲經典名著。

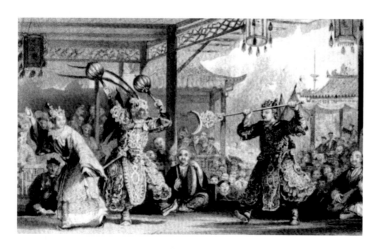

圖 1-16　清時，戲樓上的
一折武戲

文化層次較低的尋常百姓
喜歡看通俗易懂、有家
鄉音樂風格的民族地方戲
曲。這些戲曲雖然在內容
上比較通俗，甚至較爲淫
穢，曲調上比較簡單，難
登大雅之堂，但大都易懂
又有趣，而且劇目豐富，
深受百姓歡迎。

大名劇。《琵琶記》也是十大古典悲劇之一，劇作寫書生蔡伯喈上京應試後，貪戀富貴功名，背親棄婦，另娶新歡，其妻趙五娘獨撐門戶，公婆死後進京尋夫，伯喈卻不相認。全劇以「馬踩趙五娘，雷轟蔡伯喈」的悲劇告終。作者高明欲借《琵琶記》宣揚封建倫理道德，表明該劇「只看子孝共妻賢」，並指出戲曲「不關風化體，縱好也徒然」。這一思想爲後世遵從，但戲曲並未成爲體現官方意志的政治工具。

　　戲曲反映百姓生活，包括家長里短、男婚女嫁，還經常有一些有關男女的大膽描寫。在一些文人看來，「色」「淫」相混，有傷風化，是一些「下流戲」。「下流」之「流」應理解爲三教九流之「流」，喻指當時的下層百姓。「下流戲」雖不登大雅之堂、不入時賢之眼，卻極爲盛行，一些怨女曠夫的瑣事，道出了普通百姓的心事，很受歡迎。（圖 1-16）

　　「下流戲」深受古樸民風的影響，其中許多是愛情故事。《詩經·國風》描寫了大量青年男女桑間濮上的期會，如《靜女》的男主人公在偏僻的城牆角下靜靜地等候心上人，《蒹葭》中對意中人癡迷地追求等等，都是美好的記述；《周禮》中也有「中春之月，令會男女，於是時也，奔者

26

不禁」的記載，官方鼓勵男女約會甚至私奔。這是上古時春季流行的祖育遺俗，只是後來講究「媒妁之言」，崇尚自由的桑濮之風反而成了「淫奔」。南宋時杭州盛演《王煥》，這是一齣書生與妓女的愛情戲，他們不畏權貴，出走抗爭，終於獲得了幸福。可是，因為看了此戲，當地某官員的小妾們竟效仿《王煥》，棄他而去。「灘簧小戲演十齣，十個寡婦九改節」，清道光年間，浙西有一個官家女兒，尚未許配，看了灘簧也與人私奔了。正是因為風流誨淫，《西廂記》被視為開淫詞豔曲先河的罪魁，被當做淫書、淫戲，屢遭查禁。〔圖 1-17〕

圖 1-17 《西廂記》之「逾垣」（吳興閔／刻）

畫中鶯鶯站在花園水邊涼台上，紅娘在石欄邊等候張生，石欄卻擋住了逾牆的張生。《西廂記》一上舞台就驚倒四座，博得男女青年的喜愛，號稱「西廂記天下奪魁」。此劇是我國古典戲劇的現實主義傑作，對後來以愛情為題材的小說、戲劇創作影響很大。

圖 1-18　陝西民俗雕塑：吼秦腔，陝西西安大雁塔北廣場民俗大觀園（閆衡博／攝）

秦腔，又稱亂彈，源於西秦腔，流行於我國西北的陝西、甘肅、青海、寧夏、新疆等地。二〇〇六年五月二十日，經國務院批准列入第一批國家級非物質文化遺產名錄。

「下流戲」需要有分寸，而不是色情戲，因看戲搞得家裏雞犬不寧，不符合藝術為觀眾服務的宗旨。然而，一些商業性演出，為了迎合觀眾的市井情趣，上演一些低級庸俗的鬧劇，確實存在不健康的內容，如《十八摸》、《換妻》等，淫詞濫調，誨色誨淫，如《花鼓》一劇中就有男伶人看到妻子女伶人與看客親嘴、夫妻發生爭吵的情節。清乾隆時期，北京劇壇曾出現過一個色情戲時期，秦腔演員魏長生等人在天子腳下造就了一個「粉戲」時代。（圖 1-18）

魏長生進京，帶來了一批色情戲，當時京城盛傳「新到秦腔粉戲多，男女傳情真惡態」，如《連相》，演浪蕩子陳二懶惰貪玩，敗盡家產，還逼著妻子和三個親妹妹出外賣藝，演唱【連相】曲，以所得供他揮霍和玩姑娘，而妻子和妹妹賣藝時卻遭受別人的調戲，妻子和妹妹回家後大鬧，這才迫使陳二磕頭和解。另有《別妻》一劇，寫出征軍人花大漢與妻子一整夜的情事。花大漢因次晨五鼓出發，很想安安靜靜地歇息一夜，但風騷的妻子卻備好酒餚借口為他餞行，故意挑逗花大漢，一更、二更、三更、四更，與花大漢纏綿不休，直到五更鼓響，轅門放了起身炮，花老二來催促時，隊伍要開拔了，夫妻二人才分手。全劇詞語淫穢，插科打諢，誨色誨淫，都趕上全本《金瓶梅》了，以至於刪去這些內容就都沒什麼戲可演了。

魏長生的成名作《滾樓》，是一夫二妻的「擁雙艷」結局，演出時觀者日至千餘人，名動京城，舉國若狂，都是色情招來的人氣。他的徒弟銀兒，演《雙麒麟》，在舞台上設一花亭，佈置得像新房一般，讓男女主角在台上當眾裸身嬉戲，被稱為「觀大體雙」。這些「觸處相關兒女情」的色情戲，讓「阿翁瞥見也魂銷」。相比之下，《西廂記》、《鳳求凰》等戲的風流，只能算是「意淫」了。結果，京城裏一些著名的戲班硬是被魏長生他們給擠垮了。

孔子說：「君子好德不如好色」，「吾未見好德如好色者也」，好色是人類的天性；但是，社會的發展和進步卻要求人們做好德之人，人的自然屬性往往要受到社會屬性的制約。色情戲敗壞了社會風氣，為社會所不容，秦腔粉戲受到許多觀眾的指責和抵制，魏長生師徒也吃了官司，被驅逐出京，粉戲最終遭到清政府的禁演。一些受秦腔影響跟著上演粉戲的戲班的演出活動也被明令禁止，藝人被勒令改唱官腔雅調的崑腔和弋腔，一些粉戲被列為永禁劇目。

禁戲並不是不讓秦人唱秦腔，也不是不讓觀眾聽鄉音，目的只是整頓戲曲市場，禁淫並不禁戲。荒淫的色情不等同於藝術，即便是在今天，色情戲也在嚴禁之列。

粉墨千秋 中國戲曲

2

於教於樂都是戲

▋ 戲曲雅正不入「禮樂」

中國文化是禮樂文化，體現的是一種政治等級，在禮樂制度下，不同等級享受不同待遇。

在藝術門類中，與禮樂制度有直接關聯的是音樂和舞蹈。「樂」在先秦及後世儒家思想中非常重要。先秦禮、樂、射、御、書、數「六藝」，「樂」在其中。儒家《易》、《詩》、《書》、《禮》、《樂》、《春秋》「六經」，「樂」是其中的一經。「禮」與「樂」的關係，清代鄭樵《通志》說得非常明確，「禮樂相須爲用，禮非樂不行，樂非禮不舉」，二者相輔相成。禮樂制度下的音樂也被稱爲「禮樂」，與之相對應的是「新聲」、「新樂」、「鄭衛之音」、「風俗之樂」。（圖 2-1）

先秦禮樂又稱「樂舞」。「舞」往往包括在「樂」中，雖然有禮並不一定有舞，但是，舞都是在樂的配合下進行的，尤其是祭祀時。「樂」被稱爲「雅聲」「正聲」。「雅」即「正」的意思。統治者往往把本民族的音樂尊崇爲「雅正之聲」，視爲正統，而把異族音樂貶斥爲「風俗之樂」，歷史上改朝換代時，以本民族音樂取代外族音樂的現象時有發生。「雅正

31

圖 2-1　祭孔禮樂表演，雲南建水孔廟（肖琨偉／攝）

禮樂文明是中國古代的一種文明特徵，透過制禮作樂，利用「禮」教與「樂」教，形成一套完善的禮樂制度，維護封建等級秩序。對後來歷代都產生重大而深遠的影響。

之聲」與「風俗之樂」是對應的政治概念。

　　「是可忍孰不可忍」是《論語‧八佾》中大家非常熟悉的話，說的是春秋末期魯國的權臣季氏，在家裏上演八佾之舞。「佾」是樂舞的行列，八人一行爲一佾，按照禮制，天子八佾、諸侯六佾、大夫四佾、士二佾。季氏是大夫，只能用四佾，但他竟用了天子享用的八佾，這是犯上；因此，孔子不能容忍。另外還有一件事，也發生在魯國，三大權臣在祭祖時命樂工唱頌《詩經‧周頌》中的《雍》詩，這是周天子祭宗廟時用的一首詩，可是，魯國的權臣們竟用於自己家，遭到孔子的反對。在古代，舞與詩都

是配樂的，音樂、詩歌、舞蹈呈現出三位一體的形態，在禮樂制度下，用樂等級森嚴，是政治地位的體現。（圖 2-2）

「雅正」是禮樂文化的概念，隨著時間的推移，它的含義也在發生變化。一些戲曲著述中，曾大量出現「正聲」、「正音」、「雅音」、「雅樂」等詞，但是，這並不意味著戲曲就是「雅正之聲」，也具有禮樂的功能。

有了戲曲才有戲曲文化。戲曲的形成比音樂、舞蹈要晚得多，成熟戲曲的出現是在十二世紀末的宋金時期，距今只有八百多年的歷史。作為藝術，戲曲在形成的時間上與音樂、舞蹈是不同步的，它們在歷史上的地位和作用也不同。作為文化，中國傳統文化、音樂文化、舞蹈文化、戲曲文化，在形成、成熟和繁盛的時間上，都明顯不同步，其內在含義也不同；

圖 2-2 《聖跡之圖》

禮崩樂壞是對東周時期典章制度逐漸被廢棄的一種形象描述。在春秋中後期，由於生產力的發展導致在經濟基礎、上層建築領域出現了與周禮要求不相融的局面。本圖描繪的即為孔子看不慣魯國禮崩樂壞的局面，不求做官，專心修詩書訂禮樂的場景。

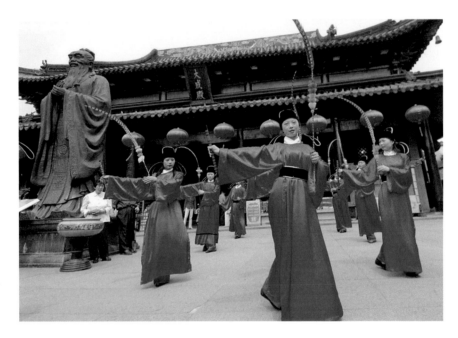

圖 2-3　在主祭官行大禮時，二十位樂舞生左手持
羽、右手持笛，作優雅的「八佾」舞（郎從柳／攝）

「八佾」，是古代的一種樂舞。佾，指的是古人舞
蹈奏樂的行列，八個人為一行，即一佾。八佾是八
行共六十四人。按周禮只有天子才能用八佾，諸侯
用六佾、大夫用四佾、士用二佾。

　　因此，認識戲曲文化，不能機械地按照中國傳統文化的模式，或是按照音
樂、舞蹈的模式去理解、去套用。戲曲中還沒有見過只有皇帝能看，而大
臣、官員、老百姓不能看的戲，還沒有出現過像孔子所說的「八佾舞於庭」
那種讓人「是可忍孰不可忍」的情況，「雅」與「正」在戲曲中都只是藝
術概念。（圖 2-3）

　　　明代唱曲水平極高，有著嚴格的規範和要求，尤其是唱崑曲。例如，
沈寵綏《弦索辨訛》稱：「字必求其正聲，聲必求其本義。」所謂「正聲」，
說的是語言的語音，要求按官話、官韻來演唱；徐渭《南詞敘錄》稱：「北

方認爲正音，江南疑爲土音。」以「土音」、「正音」對舉，對官話語音的要求表述得更明確。曲家魏良輔《南詞引正》稱「唯崑山爲正聲」，與民間音樂相對應，「正聲」是指雅調而言的；稱【山坡羊】曲牌是「非正音」的傍調，談的也是腔調，都屬於音樂的範疇。再如清初的李漁，在《閑情偶寄》中論及「正音」，「正音」即「禁爲鄉土之言，使歸《中原音韻》

圖 2-4　大型崑曲《蝴蝶夢》劇照（常鳴／攝）

崑劇行腔優美，以纏綿婉轉、柔曼悠遠見長。在演唱技巧上注重聲音的控制，節奏速度的頓挫疾徐和咬字吐音的講究。

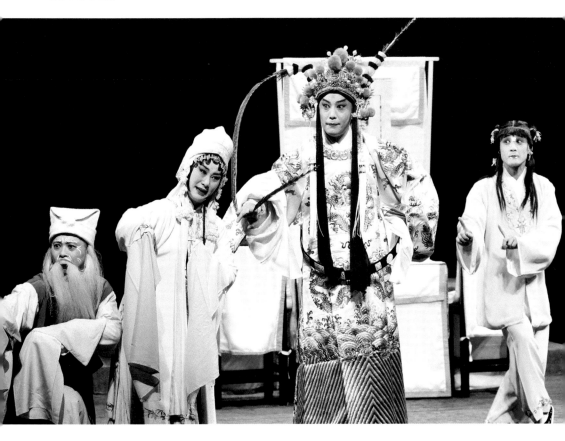

之正者」，說的是語音；清末翁同龢稱宮廷大戲「眞雅音也」，參照對象是法曲，說的是音樂唱腔。諸如此類，所謂「雅音」、「正聲」，都是藝術，不是政治範疇。（圖 2-4）

戲曲有南曲、北曲之分，它們是兩個不同的系統，這不僅體現在音樂上，也體現在語音上。戲曲界常說的「北葉中原，南遵洪武」，說的就是語音，無論是《中原音韻》還是《洪武正韻》，使用的都是官話音，這種官話音就是戲曲的「正音」。南方至今還有一種「正字戲」，都是傳統大戲，流行於廣東的海豐、陸豐、潮汕和閩南、臺灣等地，所謂「正字」就是使用官話音的字。「正字戲」又稱「官音戲」、「正音戲」，是相對用當地方言演唱的「土戲」或「白字戲」而言的，因官話而得名，與禮樂制度沒有關係。（圖 2-5）

此外，封建帝王還經常借戲曲與民同樂，展示太平。清朝皇帝請大臣看戲，招待外國使臣，透過演大戲等活動協調與各民族上層的關係。慈禧太后看戲時讓官員陪同，叫做「賞戲」，她還常讓一些貴婦人到她的專用戲樓看戲。戲曲的這種融合力，「禮樂」並不具備。

圖 2-5 正字戲

正字戲表演風格古樸，氣魄宏大，特別擅演連台本戲。文戲的唱腔保留著古老的面貌，以曲牌體的正音曲、唱牌子爲主。正音曲中有很多曲牌直接繼承了弋陽、青陽古腔，滾唱運用得較爲普遍。

▌以戲嬉史：逢場作戲當不得眞

歷史由「古人」與「古事」構成，戲
曲中有大批演古代人物和故事的戲，俗話說
「唐三千，宋八百，數不清的三列國」，僅
清代宮廷編撰的大戲，將它們按朝代連起
來，差不多就是一部「中國史」。如《鼎峙
春秋》演三國故事、《忠義璇圖》演梁山故
事、《昭代簫韶》演楊家將故事，都是十本
二百四十齣的鴻篇巨制，一部戲幾十天才能
演完。此外，《封神天榜》演商周列國的故
事；《鋒劍春秋》演《後列國志》王翦、孫
臏的故事；《楚漢春秋》演劉邦、項羽的故
事；《盛世鴻圖》演五代末曹彬下江南的故
事；《興唐外傳》演隋唐瓦崗寨秦瓊、羅成
的故事；《征西異傳》演唐代薛丁山、樊

圖2-6 《三國演義》中的人物──關
羽、關平、周倉（郭群／攝）

《三國演義》是中國第一部長篇章回
體歷史演義小說，以描寫戰爭爲主，
大概分爲黃巾之亂、董卓之亂、群雄
逐鹿、三國鼎立、三國歸晉五大部
分。《三國演義》反映了豐富的歷史
內容，人物名稱、地理名稱、主要事
件與《三國志》基本相同。人物性格
也是在《三國志》的固定形象基礎上，
進行誇張、美化、惡搞、醜化的。

37

圖 2-7　戲曲繪圖：《謝金吾》

《謝金吾》全名《謝金吾詐拆清風府》，元雜劇。
劇情：宋樞密使王欽若是奸細，讓其女婿謝金吾以
築御街爲名，拆了楊家的清風樓。楊六郎因此擅自
回京，獲罪被抓。其部將焦贊殺了謝金吾一家，被
判與六郎一起斬首。六郎岳母長國姑救下二人。六
郎部將孟良抓獲一奸細，證明了王欽若的身份，王
欽若被殺，楊家將獲褒獎，重修清風樓。

梨花的故事，這些戲多則百餘齣，少則數十齣，共計二、三十種。但是，
戲就是戲，不能當史書看，所謂「戲也，非戲也；非戲也，戲也」，這是
中國人的觀念。（圖 2-6）（圖 2-7）

戲曲創作按作者論，有兩條：一是文人創作，一是藝人創作。明清時期大批文人借戲曲的形式表達情志，從事文學創作，出現了一批「案頭劇」。如清人徐爔十八齣的《寫心》雜劇，作者以真名出場，就是「寫我心」的言志篇。而元代關漢卿《單刀會》寫關羽的故事（圖 2-8）、清初李玉《千忠戮》寫明初「靖難之役」及建文帝逃亡之事、明代張大復《如是觀》（即《倒精忠》）最後還有岳飛殺秦檜的幻想情節，這種創作經過藝術的提昇，

圖 2-8　清代楊柳青年畫：《單刀會》

三國時，劉備佔據荊州後擴充兵力，孫權欲向劉備索還荊州，鎮守荊州的關羽不肯。孫權便在臨江亭設宴，暗中布下埋伏，請關羽過江赴宴，意欲要脅奪回荊州。關羽明知是計，仍應允赴宴。乘舟帶周倉一人單刀赴會。席間魯肅索要荊州，關羽佯醉提刀並抓住魯肅，迫使埋伏軍士不敢行動，最後關羽得以安然返回荊州。

圖 2-9　戲曲繪圖：《岳陽樓》

《岳陽樓》，全名《呂洞賓三醉岳陽樓》，元馬致遠雜劇。劇情：仙人呂洞賓到岳陽度化千年老柳樹精和白梅花精，指點二精投胎為郭馬兒和賀臘梅。郭馬兒和賀臘梅後為夫妻，呂洞賓再次來度化時，讓郭馬兒殺妻出家。郭馬兒帶劍回家，賀臘梅的頭顱自落，郭便告了呂洞賓，沒想到斷案的官員是仙人漢鍾離。郭、賀被點化成仙。

所謂的「歷史」都成了「藝術」的別名。戲曲中，與史實相違背的比比皆是。明代劇作家徐復祚指出「《琵琶記》史實大有謬處」。《琵琶記》寫漢朝故事，裏面卻出現了唐朝的小秦王、晉朝的金谷國。明代戲曲理論家王驥

德說：「元人作劇，曲中用事，每不拘時代先後。」如馬致遠的《三醉岳陽樓》寫唐朝故事（圖2-9），劇本中卻出現了宋朝的事。清代學者凌廷堪總結道：「元人雜劇事實多與史傳乖迕，明其爲戲也，後人不知，妄生穿鑿。」然而，這種現象在戲曲中卻算不上大毛病。

另一方面，民間藝人面向基層觀眾，注重觀眾的興趣愛好，限於學識，他們往往依據一些野史雜傳、民間傳說來創作，歷史上一些不尋常的人或事，經藝人的捏合、敷衍，搬上舞台，一齣歷史劇便產生了。（圖2-10）如

圖2-10　舊時，山東平度戲齣年畫：《華容道》

《三國演義》中，曹操在奪取荊州後，馬不停蹄，率領二十多萬水陸大軍順江東下。計畫一舉消滅劉備和孫權，實現統一全國的宏願，可是他被勝利沖昏了頭腦，驕傲輕敵，結果被孫劉聯軍火燒赤壁，倉皇潰逃，敗走華容道。此圖描繪的便是曹操敗走華容道時，哀求關羽放他過關的場景。

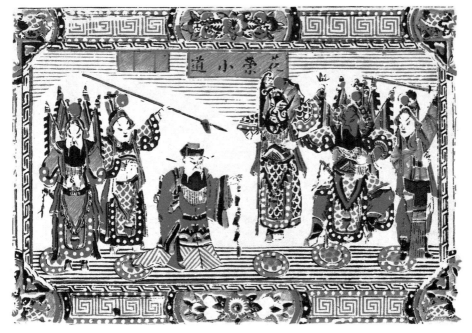

圖 2-11　二十世紀三十年代，華北一個行走江湖的
戲曲班子（吳雍／提供）

二十世紀三十年代，很多小型的戲曲班子在各地行
走江湖，賣藝謀生。這種戲班裏多數是孩子。這些
孩子通常都是孤兒或來自清貧人家。這等小隊伍自
難登大雅之堂，只能在小型廟會佔上一席之地，或
到酒樓討賞。

果演出受歡迎，不斷改進，便流傳下來，成為看家戲。民間戲班（圖 2-11）
演出往往只有一個提綱，劇情只是一個輪廓，演出時可以自由發揮。同一
齣戲不同藝人演，會有較大的差異。這種戲的人物、事件都沒法講究真實。
因此，舞台上，曹操照樣是奸臣，包拯照樣被稱為「相爺」，趙子龍照樣
做他的「四千歲」，潘仁美永遠背著叛將的罵名，這種戲自然是當不得真
的。

　　逢場作戲，觀眾為什麼會接受呢？戲，需要親近、可信。觀眾不會因
為看戲而預先瞭解某段歷史，去對某個戲作史學考評，看完戲也不可能再

補上這一課。在觀眾眼裏,「歷史」不過是一些常識——一種不需要經過專業教育、為一般大眾所掌握的知識,它們大多是一些流傳的故事,再加上日常生活、人情世故、社會道德、倫理準則、傳統觀念等,如果戲符合這些常識,觀眾就會感到「可親」、「可信」,戲就會被認同,明知是假,觀眾也樂於接受。(圖2-12)

京劇《貴人遺香》根據洪昇《長生殿·看襪》中的野史傳說敷衍而成,因太上皇李隆基思念貴妃,皇帝竟下詔為她尋找遺襪,酒店女老闆自嘲將

圖2-12 舊時,天津楊柳青戲齣年畫:《回荊州》
(《龍鳳呈祥》)

劉備贅婚東吳後,周瑜故用聲色、宮室以羈縻之,
劉備果不思回轉荊州。趙雲用諸葛亮所付錦囊之計,
詐稱曹操襲取荊州,劉備求孫尚香同走,孫允,辭
母同劉潛逃。周瑜遣將追截,又皆為孫夫人斥退,
周瑜率兵繼至,諸葛亮已預備船隻,接應劉備脫險,
周瑜反為張飛所敗。

自己的襪子說成是貴妃的，招來許多好奇的顧客，她乾脆以此招攬生意，窮書生還為小店題寫了「貴人遺香」的招牌，正巧宮廷總管奉詔尋襪，於是上演了精彩的一幕。先是富商高價購襪，後有皇上為尋襪有功者加官封賞、賜婚。喜慶之時，有人獻出眞襪，但因已有聖旨裁定，眞襪也不能翻案，獻襪者終以盜墓竊襪之罪被封殺。不想，女老闆竟為他人喊冤，自願領罪，總管讓她裝瘋，卻暗中將知情人全部燒死。最後，揭露眞情者被賜皇陵陪葬，總管也服毒盡忠，獻襪人卻陸續前來。劇中諸如因善良相知相愛、不明官場險惡大發善心、為謀利費盡心機、為自保推脫責任、為既得

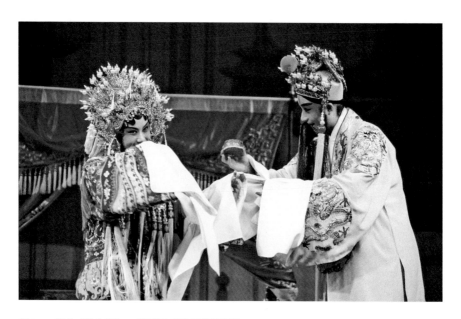

圖 2-13　崑曲《長生殿》──唐明皇李隆基與楊貴妃
（龍海／攝）

《長生殿》是清初劇作家洪昇所作的劇本，重點描寫了唐朝天寶年間皇帝昏庸、政治腐敗給國家帶來的巨大災難，導致王朝幾乎覆滅；劇本雖然譴責了唐玄宗（即唐明皇李隆基）的窮奢極侈，但同時又表現了對唐玄宗和楊玉環之間的愛情的同情，間接表達了對明朝統治的同情，還流露出了對美好愛情的嚮往。

利益官官相護、爲殺人滅口用盡其極的角色，都是觀衆非常熟悉的，既無歷史依據，也不反映唐朝的時代風貌，卻切合了當代的實際現況，讓人感到熟悉、親切、可信，爲廣大觀衆所接受。

其實，歷史上的唐玄宗李隆基是一個功過分明的帝王。他登基前的數十年唐王朝弊政突出、宮室相殘、朝局動盪，經過開元年間的系列改革，社會安定、政治清明、經濟空前繁榮，唐朝由此進入鼎盛時期。只是後來他以聲色自娛、寵信奸臣，導致「安史之亂」，唐朝轉衰。

圖 2-14 《委任賢相》，明刊本《帝鑒圖說》

唐玄宗李隆基掃除太平公主的勢力後，想到姚崇，第二年便邀他一同打獵，二人談論治國之道，姚崇深得玄宗賞識，第二日便封爲宰相。姚崇（650—721），字元之，原名元崇，唐代陝州硤石（在今河南省陝縣）人，曾任武后、睿宗、玄宗三朝宰相，並兼兵部尚書。

然而，觀衆是不會爲了看戲去研究這段歷史的，《長生殿》就成了他們瞭解唐玄宗的「教科書」，觀衆只記得與楊貴妃卿卿我我、形影不離的唐明皇（圖 2-13），卻忘記了「開元盛世」的中興明君。（圖 2-14）

「以戲嬉史」當不得眞，「藝術眞實」不是歷史。

▍上有所好：帝王愛戲誰第一

「上有所好，下必甚焉」是《禮記》中的話，是說位居尊高的人有什麼喜好，下面的人就會跟風，這是典型的迎合，說明當政者的影響力。戲曲是大眾娛樂，帝王也同樣喜歡，帝王們的喜好對戲曲的興旺和發展，有著巨大的推動作用。

當年，明太祖朱元璋把《琵琶記》比做富貴人家不可少的珍饈美味，令優人進演，還讓教坊將《琵琶記》改成官腔雅調，對推廣南曲和崑山腔起到了不可估量的作用。魏良輔的唱曲經驗總結《南詞引正》就強調要從頭至尾熟唱、玩味《琵琶記》，一字不可放過。朱元璋的兒子寧獻王朱權、孫子周憲王朱有燉，都是明初的散曲家和雜劇作家。如朱有燉，有《香囊怨》（圖 2-15）、《小桃紅》、《黑旋風仗義疏財》等三十一本雜劇存世，是元明存世作品最多的一位。明惠帝、明成祖、明宣宗、明憲宗等，也都非常喜好戲曲。

清代帝王愛戲勝過明代，朝廷不僅建了南府、景山管理演出的專門機構，還將戲曲納入固定的宮廷活動，造就了乾隆、同治、光緒時期的鼎盛

圖 2-15　戲曲繪圖：《風月牡丹仙》、《香囊怨》

明朱有燉雜劇。《風月牡丹仙》寫的是宋歐陽修與
牡丹仙子的故事；《香囊怨》寫的是妓女劉盼春與
秀才周恭相戀，不成而死，火化時只剩定情香囊無
損。

和繁榮。京劇成了宮廷戲曲，並作爲國粹一直延續至今。

　　乾隆盛世，爲了營造豪華安逸的觀劇環境，朝廷建造了熱河避暑山莊
的清音閣、紫禁城內寧壽宮中的暢音閣（圖 2-16）和壽安宮大戲樓三處三層
的皇家戲樓，在後寢漱芳齋、倦勤齋等處也建有戲台，還修繕了許多舊戲

47

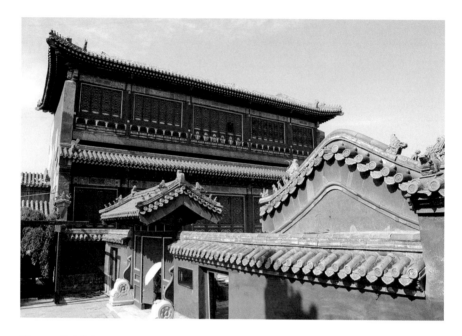

圖 2-16　北京故宮的暢音閣（聶鳴／攝）

暢音閣，爲清宮内廷演戲樓，全稱故宮寧壽宮暢
音閣大戲樓，位於故宮博物院内養性殿東側，寧
壽宮後區東路南端，坐南面北，建築宏麗。乾隆
三十七年（1772）始建，乾隆四十一年（1776）
建成。

台。這一時期，戲曲演出頻繁，規模宏大，皇帝、皇太后的萬壽慶典（圖 2-17）
都有戲曲演出。如乾隆皇帝七旬萬壽節，前三日後三日皆設戲，每一齣戲
都有幾百名演員上場，他們身著錦繡戲衣，每演一齣戲都要換裝。崇慶太
后六十壽誕，從皇城到郊外十多里地，沿途兩側每數十步設一戲台，無數
戲班同時演出。爲了有足夠的戲上演，乾隆皇帝還命人大量編撰劇本，如
演目連救母及因果報應的《勸善金科》、演唐僧取經的《昇平寶筏》，以
及《鼎峙春秋》、《忠義璇圖》、《昭代蕭韶》等，都是十本二百四十齣的
鴻篇巨製，一部戲要十幾天、幾十天才能演完。此後，元旦、元宵、端午、

圖 2-17 《萬壽盛典初集》插圖．木版畫，清康
熙五十六年（1717）

康熙五十二年（1713）三月十八日爲聖祖玄燁
六旬正誕，天下臣民赴京慶祝者以億萬計。時
逢聖祖巡幸過霸州水圍，臣民自暢春園至神武
門輦道所經數十里內結彩張燈，雜陳百戲，迎
駕登殿受朝賀。本圖表現了北京街道搭台演出
的場面。

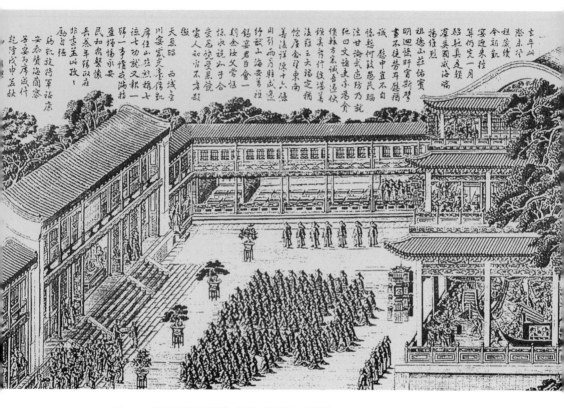

圖 2-18 《平定臺灣得勝圖》插圖，銅版畫，清乾隆
五十三年（1788）至五十五年（1790）

此圖描繪了清乾隆年間（1786－1788）清政府平定
臺灣林爽文叛亂後凱旋歸來賜宴觀戲的場景。

中元、中秋等各節令，以及皇上大婚、皇子誕辰、冊封后妃、皇上返京、
皇子定親等各項重大活動（圖 2-18），宮裏都有固定的戲。

　　皇族都是藝術修養極高的鑒賞家，如康熙帝曾諭旨評議崑腔、弋腔，
還指導《西遊記》劇本的改編；嘉慶帝經常作現場指導，伶人排戲、分配
角色、演出，或演出時改唱詞、舞台調度等，他都要過問。但是，在眾多
愛戲的帝后中，晚清的慈禧太后可謂首屈一指。（圖 2-19）

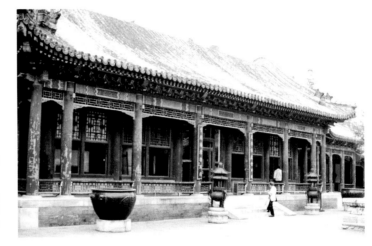

圖 2-19　北京頤和園的慶善堂（王遠／攝）

北京頤和園的慶善堂，為慈禧太后看戲時休息場所，美國畫家卡雨曾在此為慈禧畫像。

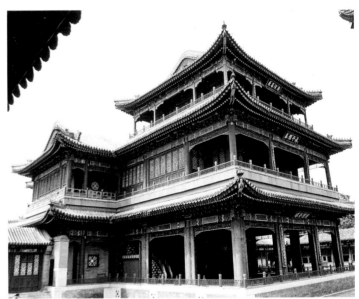

圖 2-20　頤和園德和園戲台（羅哲文／攝）

德和園大戲樓有三層，戲台的頂板有天井，台底設地井，可以按照劇情需要，演員由天井下降，或由地井鑽出。戲台二層設有絞車架，準備機關佈景使用。戲台下面有水井，有演出需要時，台上可噴出水來。

　　慈禧是同治、光緒兩朝的實權者，她看戲有專用戲台和戲班。她的觀戲處叫「閱是樓」，離寢宮只有數十步；頤和園的德和園大戲樓（圖 2-20）是專門為她六十大壽而建的，高二十二公尺，底層戲台寬十七公尺，「福」

51

圖 2-21　京劇名角譚鑫培晚年便裝照

譚鑫培（1847－1917），京劇工老生，曾演武生。本名金福，字望重。因堂號英秀，人又以英秀稱之。湖北武漢人。譚鑫培在藝術上文武崑亂不擋，能戲甚多，其中有代表性的劇目爲：《空城計》、《擊鼓罵曹》、《捉放曹》、《四郎探母》、《武家坡》、《汾河灣》、《定軍山》等。

「祿」「壽」三層戲台可同時演出，由戲樓及相連的扮戲樓、熙樂殿、看戲廊等構成的建築群，佔地達三千八百五十一平方公尺。

慈禧對看戲很有興趣，除了看昇平署的太監、宮外戲班演出外，還成立了她寢宮所屬的以太監爲主的小太監科班，專門爲她演出。她的親信大多是唱戲的行家裏手，李蓮英文、武、崑、亂俱精，號稱南府內監「第一」，與同治帝合演過《黃鶴樓》、與譚鑫培（圖 2-21）合演過《八大錘》、《鎮潭州》；小德張主演《車輪大戰》中的陸文龍，技藝超群，慈禧非常自豪，說：「眞沒想到南府戲班的這齣戲，把外邊戲班給蓋過啦！」小德張也因演戲成了慈禧面前的紅人，四年內連升五級，顯赫一時。

慈禧精通戲曲、技術全面，她的美國畫師凱薩琳・卡爾說：「慈禧整天在她的包廂裏，關注著演出中的每一個細節，時時打發太監到台上傳旨，對演員的某些唱、念、身段提出要求。」慈禧特別喜歡花部戲，經常重賞技藝精湛的藝人，僅光緒二十二年，民間戲班應召在紫禁城、頤和園演出就多達五十場，每次賞銀多則四百多兩，少的也有三百多兩，僅此一項花銷就不少於兩萬兩白銀。當年譚鑫培、楊小樓（圖 2-22）在德和園首演《連營寨》，頭天就得銀二百六十五兩，次日又賞三百零四兩，而道光咸豐年

52

間主要演員的賞銀，一般只有一、二兩。

慈禧還將自己喜歡的崑、弋劇目改編成西皮、二黃戲。西皮、二黃是京劇的前身。《昭代簫韶》演楊家將的故事，是二百四十齣的崑弋大戲。改編此劇時，慈禧將太醫院、如意館中稍通文理的人都叫到便殿，分班跪於殿中，由她逐齣講解，然後由眾人整理成定稿，呈給慈禧，交小太監科班排演，這一改就是一百零五齣。

慈禧爲了看新戲，還命人到江南特製新行頭。《連營寨》是一齣劉備爲關羽、張飛

圖 2-22　二十世紀二十年代初，京劇《連環套》劇照，楊小樓飾演黃天霸

楊小樓（1878—1938），名三元，京劇武生演員，楊派藝術的創始人。安徽懷寧人。與梅蘭芳、余叔岩並稱爲「三賢」，成爲京劇界的代表人物，享有「武生宗師」的盛譽。代表作有：《長坂坡》、《八大錘》、《連環套》、《麒麟閣》、《法門寺》、《四郎探母》、《戰太平》、《野豬林》等。

報仇反遭吳軍火攻的悲劇，全部行頭都是新製的。西蜀軍穿戴一律白色，連門簾、台帳、桌圍、椅帔也是白緞勾金邊、繡黑色圖案，豪華富麗。「白甲白盔白旗號」的《連營寨》，至今仍是京劇的保留劇目。

慈禧愛戲到了發狂的地步，英法聯軍侵佔北京，隨咸豐逃亡承德避暑山莊時還不忘帶上戲班，直到咸豐臨死前的兩天，戲班還在演戲。據統計，僅咸豐十年十一月至次年七月期間，就演出大小戲四百多齣，幾乎天天有戲。慈禧對戲曲的嗜好促進了京劇的成熟、發展和昌盛，但是，嗜好一旦走向極端，戲曲就成了亡國之音。

粉墨千秋

中國戲曲

③

劇本
——另一個戲曲的世界

█ 感天動地《竇娥冤》

　　元朝（1206—1368）是北方少數民族蒙古族建立的統一政權，儒家文化在元代受到極大衝擊，但是，作為俗文化的戲曲卻大受歡迎。

　　元代劇作名家輩出，「關、白、馬、鄭」是不同時期的代表人物。關漢卿，大都人，被業內稱為「驅梨園領袖，總編修師首，捻雜劇班頭」，自稱「我是個普天下的郎君領袖，蓋世界浪子班頭」，是最有影響力的一位。關漢卿一生創作雜劇六十多部，《竇娥冤》、《救風塵》、《望江亭》、《拜月亭》、《魯齋郎》、《單刀會》、《調風月》都是他的名作。他的《竇娥冤》（圖 3-1）與白樸的《牆頭馬上》（圖 3-2）、馬致遠的《漢宮秋》（圖 3-3）、鄭光祖的《倩女離魂》（圖 3-4），對後世戲曲都有深遠的影響。

　　元雜劇四折一楔子，是唱曲牌的戲曲。曲牌是一種特殊的獨立曲調，結構穩定，長短句相間，用字和用韻都很嚴格，而且，四折聯套用韻不能相同。元雜劇的劇本有「末本」、「旦本」之別，分別由男、女演員主唱，《竇娥冤》是竇娥主唱的旦本。（圖 3-5）

　　《竇娥冤》是一齣悲劇，劇演楚州秀才竇天章進京趕考，因無力償還

（上）圖3-1　戲曲繪圖：《竇娥冤》，全名《感天動地竇娥冤》，元關漢卿雜劇

劇情：竇娥被無賴誣陷，官府錯判斬刑。臨刑前，竇娥指天為誓，言死後將血濺白綾、六月降雪、大旱三年，以明己冤，後來果然一一應驗。三年後其父竇天章任廉訪使至楚州，見竇娥鬼魂哭訴冤情，於是重審此案，竇娥冤案得以昭雪。

（下）圖3-2　戲曲繪圖：《牆頭馬上》，全名《裴少俊牆頭馬上》，元白樸雜劇

劇情：唐尚書裴行檢之子少俊，偷娶洛陽總管李世傑之女李千金，七年後方被父親發現，被迫休妻。後來裴少俊任洛陽令，欲夫妻團圓，裴行檢亦知李是李世傑之女，一番周折，夫婦終於破鏡重圓。

（上）圖3-3　戲曲繪圖：《漢宮秋》，全名《破幽夢孤雁漢宮秋》，元馬致遠雜劇

劇情：漢元帝所選美女王昭君因不賄賂毛延壽，無緣與元帝相見。後爲元帝發現，毛延壽逃至匈奴，將昭君畫像獻給匈奴單于。單于索昭君爲妻，元帝無奈。昭君不捨故國，和番途中投江自盡。單于將毛延壽送還漢朝處治。漢元帝夜間夢見昭君，又聽孤雁哀鳴，傷痛不已，將毛延壽斬首祭奠昭君。

（下）圖3-4　戲曲繪圖：《倩女離魂》，全名《迷青瑣倩女離魂》，元鄭光祖雜劇

劇情：張倩女與王文舉係指腹爲婚，王文舉應試途經張家，欲申舊約。張母嫌文舉功名未就，文舉無奈，獨自上京應試。倩女憂思成疾，臥病在床，她的魂靈忽然離體，追趕文舉，一同赴京，相伴多年。文舉狀元及第，衣錦還鄉，偕倩女回到張家。當眾人疑慮之際，倩女魂魄與病軀重合爲一，遂歡宴成婚。

圖 3-5 《竇娥冤》劇照一

圖 3-6 《竇娥冤》劇照二

高利貸，把幼女竇娥賣給了放貸的蔡婆婆當童養媳。竇娥命苦，成親不到兩年夫死守寡，婆媳相依為命。一天，蔡婆婆外出討債，被騙到郊外，險些被害，被路過的張驢兒父子救下，為感其恩，蔡婆婆將二人帶回家中，不想張驢兒是個無賴，見家中只有兩個寡婦，頓起歹心，強迫蔡婆婆和竇娥嫁給他們父子，竇娥不從，張驢兒設計毒殺蔡婆婆，想以此要脅，不料誤殺了自己的父親。張驢兒逼婚不成，便到官府誣告竇娥殺人，昏官嚴刑逼供，竇娥不屈不撓，卻為救婆婆自認殺人，被判斬刑。刑場上，她訴說自己的冤屈，臨刑前發下三樁誓願——血濺白綾、六月飛雪、大旱三年。她的冤屈感動了天地，誓願果然一一應驗。三年後，任廉訪使的竇天章巡查案情，來到滴雨不見的楚州，遇竇娥冤魂顯靈，向他訴說自己的血海深冤，於是，竇天章重審此案，終於為女兒報了冤仇。（圖 3-6）

　　《竇娥冤》源於《列女傳・東海孝婦》，全劇突出體現主人公的「悲」和「冤」。竇娥三歲無母，七歲被賣做童養媳，與父分離，十七歲成親，不到兩年又死了丈夫，兩個寡婦還被借債人和無賴欺辱，這是她的「苦」；張驢兒的父親被毒死，竇娥卻被誣告，遇上個昏官，被打得皮開肉綻，昏死三次，仍不肯屈服，最後被斬首示眾，這是她的「冤」；眼看著年邁的婆婆要遭受拷打，為保全老人家的性命，刑堂上違心認罪，赴刑場時請求繞行後巷，為的是怕傷了婆婆的心，冤情大白後，她唯一的願望是讓父親照料孤身的婆婆，這是她的「孝」。關漢卿透過「苦」與「孝」來體現竇娥的「悲」，又透過「死」來體現竇娥的「冤」，悲冤結合，讓觀眾留下了難忘的印象。

　　元曲有「一代之文學」的美譽，是一種雅俗並存的白話語體，《竇娥冤》語言平實，通俗易懂，朗朗上口，詞曲精彩，體現出關漢卿極高的文學天分。如第一折賽盧醫的開場白：「行醫有斟酌，下藥依《本草》；死的醫不活，活的醫死了。」既誇張又富有諷刺色彩。第二折張驢兒毒死父親後竇娥的

圖 3-7　《竇娥冤》劇照三

唱段【鬥蝦蟆】：

空悲戚，沒理會，人生死，是輪回。感著這般病疾，值著這般時勢，可是風寒暑濕，或是饑飽勞役，各人症候自知。人命關天關地，別人怎生替得，壽數非干今世。相守三朝五夕，說甚一家一計。又無羊酒緞匹，又無花紅財禮；把手為活過日，撒手如同休棄。不是竇娥忤逆，生怕旁人論議。不如聽咱勸你，認個自家悔氣，割捨的一具棺材停置，幾件布帛收拾，出了咱家門裏，送入他家墳地。這不是你那從小兒年紀指腳的夫妻。我其實不關親無半點恓惶淚。休得要心如醉，意似癡，便這等嗟嗟怨怨，哭哭啼啼。

聲韻格律嚴謹，明白如話，王國維稱讚說：「此一曲直是賓白，令人忘其為曲。」是上等的佳品。（圖 3-7）

關漢卿擅寫旦本戲，現存的十八種雜劇中旦本有十二種，他筆下的婦女形象出身微賤、社會地位低下、備受欺辱，但是，她們桀驁不馴、追求正義、敢於反抗，都極富鬥爭精神。如第三折竇娥臨刑前唱的一曲：

【端正好】沒來由犯王法，不提防遭刑憲，叫聲屈動地驚天。頃刻間遊魂先赴森羅殿，怎不將天地也生埋怨。【滾繡球】……為善的受貧窮更命短，造惡的享富貴又壽延。天地也，做得個怕硬欺軟，卻原來也這般順水推船。地也，你不分好歹何為地？天也，你錯勘賢愚枉做天！哎，只落得兩淚漣漣。

血淚的控訴，將矛頭直指天地，這種膽大妄為，更凸顯了她的冤屈人間少有，將悲劇昇華到一個新的高度。（圖 3-8）

元雜劇的絕大多數作者都是社會底層文人，其中也包括關漢卿，他們與藝人共同創造了元雜劇的輝煌。關漢卿不僅與雜劇作家、散曲家友好往來，還與著名女演員珠簾秀密切合作，粉墨登場。身分低微而又貼近底層民眾的審美情趣，正是關漢卿劇作得以流芳的原因所在。

《竇娥冤》是元代悲劇的代表，也是中國古代悲劇的典範，具有較高文化價值和廣泛觀眾基礎。據統計，有八十多個劇種上演過此劇，二〇〇三年還被拍攝成同名電視劇和黃梅戲電視劇。

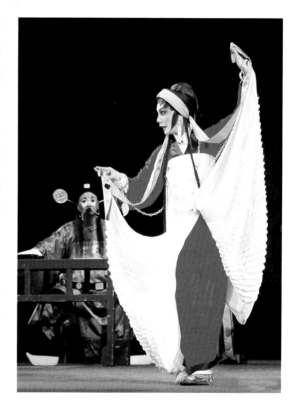

圖 3-8　《竇娥冤》劇照四

▌花間美人《西廂記》

《西廂記》是元代雜劇家王實甫的愛情名作，也是元雜劇的經典之作，誠所謂「新雜劇，舊傳奇，《西廂記》天下奪魁」，受到極高的讚譽。明代戲曲理論家朱權稱它為「花間美人」，清代李漁稱它為「曲中之祖」、金聖歎稱之為「世間妙文」。七百多年來，被許多劇種傳唱，家喻戶曉，久演不衰。（圖3-9）

王實甫，大都人，出身官宦名門，曾出仕為官，四十歲後棄官回到京城，從事創作，開始了

圖3-9 《西廂記》古本

《西廂記》，全名《崔鶯鶯待月西廂記》，也稱《張君瑞待月西廂記》，雜劇劇本，五本二十一折，元王實甫撰。描寫張生與小姐崔鶯鶯的愛情故事，具有鮮明的反對封建禮教和封建婚姻制度的主題。

他的戲劇生涯。他經常出入官妓聚居的教坊、行院或演出雜劇的勾欄，擅長寫「兒女風情」的愛情戲，共創作十四部雜劇，《西廂記》、《破窰記》、《麗春堂》均有全本存世。（圖 3-10）

《西廂記》五本二十一折，突破了「四折一楔子」的常規，是規模最大的元雜劇。該劇演的是唐貞元年間，書生張珙（張生）寄宿蒲州普救寺，適已故崔相國夫人偕女兒鶯鶯扶靈回鄉安葬，途經普救寺，張生與鶯

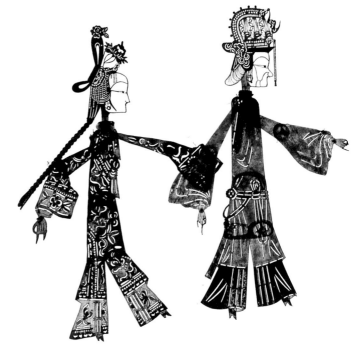

圖 3-10　《西廂記》人物皮影（磊鳴／攝）

鶯相遇，一見傾心。當時蒲州孫飛虎起兵作亂，聞鶯鶯貌美欲搶做押寨夫人，危急中老夫人許下諾言，願將鶯鶯嫁給破賊解圍者爲妻。張生馳函鎮守潼關的好友白馬將軍，請他發兵相助，亂兵平定，解了普救寺之圍。不料老夫人嫌張生貧寒，以門不當戶不對爲借口賴婚，讓二人以兄妹相稱。張生因不能成親，相思成疾，經鶯鶯的侍女紅娘從中撮合，爲二人傳遞書簡，鶯鶯夜奔西廂探慰張生，自薦枕席。月餘後老夫人有所察覺，拷問紅娘，紅娘據實以告。老夫人自知理虧，只得認下這門婚事，又以崔家三代不招白衣秀士爲由，逼張生謀取功名，鶯鶯與張生滿懷離愁而別。半年後張生應試高中，二人終成秦晉之好。（圖 3-11）

「花間美人」《西廂記》的「美」，主要體現在它對人性的美化和文

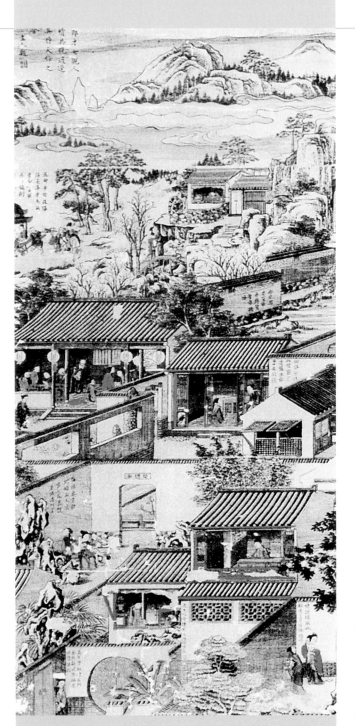

圖 3-11 《西廂記》插圖

《西廂記》的曲詞華艷優美，富於詩的意境，可以說每支曲子都是一首美妙的抒情詩。是我國古典戲劇的現實主義傑作，對後來以愛情為題材的小說、戲劇創作影響很大。

圖 3-12 《西廂記》剪紙
作品

辭的優美上，其思想性和藝術性都達到了元雜劇的一個高峰。（圖 3-12）

　　自宋以來，程朱理學興盛，存天理而滅人欲，在愛情婚姻問題上宣揚
「餓死事小，失節事大」，壓制人性。元朝貴族雖然敢於真誠地直面生存、
直面欲望，但在對人欲幸福的認識上，如成吉思汗訓示將士所言，「男子
最大之樂事，在於壓服亂眾，戰勝敵人，奪取其所有的一切，騎其駿馬，
納其美貌之妻妾」，將幸福建立在他人的痛苦之上，是另一種人性壓制。
王實甫妙筆生花，用不曾有過的鴻篇巨制來讚美一對青年男女追求自由的
愛情與婚姻，而且還描寫了兩性美好的結合，這是他的偉大創舉，是《西
廂記》之前的小說、戲曲不曾有過的。《西廂記》以鶯鶯、張生、紅娘爭
取婚姻自主與崔夫人「父母之命」之間情與禮的矛盾為主線，輔以鶯鶯、
張生、紅娘間的誤會和衝突，把張生「始亂終棄」的輕薄文人形象改塑成
篤信愛情的美少年，使美和文明的文化品位得到提昇。劇作明確表達了「願

65

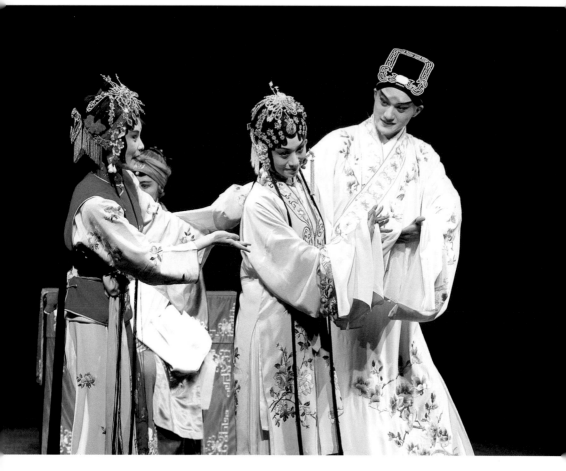

圖 3-13　崑劇《西廂記：拷紅》劇照，南京，江
蘇省崑劇院演出（常鳴／攝）

普天下有情人都成眷屬」的美好願望，這在中國文學史上還是第一次。（圖
3-13）

　　《西廂記》文學價值極高，語言通俗自然，文辭優雅，獨樹一幟，開
元曲「研煉豔冶」一派，是中國文學史上的不朽名著。如第二本第五折【小
桃紅】：

　　　　　　人間看波，玉容深鎖繡幃中，怕有人搬弄。想嫦娥，西沒東生誰

與共？怨天公，裴航不作遊仙夢。這雲似我羅幃數重，只恐怕嫦娥心動，因此上圍住廣寒宮。

這是老夫人賴婚後鶯鶯看月時的唱詞，借景物描摹，襯托主人公內心的思念和憂傷，詩情畫意，風格優美。再如第四本第三折《長亭送別》【端正好】，是鶯鶯爲張生送行赴長亭途中一段唱：

圖3-14 「西廂記妙詞通戲語」，《紅樓夢》第二十三回插圖

《紅樓夢》中曾多次提到《西廂記》，第二十三回：西廂記妙詞通戲語；第二十六回：瀟湘館春困發幽情；第三十五回：白玉釧親嘗蓮葉羹；第四十二回：蘅蕪君蘭言解疑癖……皆涉及《西廂記》內容。

　　　　碧雲天，黃花地，西風緊，北雁南飛。曉來誰染霜林醉？總是
　　離人淚。

　　鶯鶯懷著無可排遣的離愁別恨，前往長亭，華彩的辭章，令人拍案叫
絕。曲中的季節性景物：藍天白雲、委積的黃花、大雁南飛、如丹的楓葉，
在淒緊的西風中融為一體，離愁盡致，離淚漣漣，宛然若見。尤其是「曉
來誰染霜林醉？總是離人淚」兩句，更是千古名句。

　　《西廂記》曲詞華美，富於詩意，每支曲子都堪稱是一首美妙的抒情
詩。當年，曹雪芹的《紅樓夢》就藉由林黛玉的口，稱讚《西廂記》「詞
句警人，餘香滿口」。但是，《西廂記》對封建禮教也造成了極大的衝擊，
長期以來，均被視為「淫書」列為禁書榜首。在舞台上，《西廂記》卻從
未間斷過演出，《佳期》和《拷紅》等至今仍是舞台上的經典折子。《西
廂記》還曾多次被拍成戲曲電影、戲曲電視劇。（圖 3-14）

　　《西廂記》這個「花間美人」，人見人愛，她的絢麗之姿早在明代就
走出了國門，至今已有幾十種譯本，在世界廣泛流傳，為不同國家、不同
民族所喜愛。

▌ 生死至情《牡丹亭》

　　《牡丹亭》是晚明劇作家湯顯祖的愛
情名作，也是中國文學史上的浪漫主義
典範。全劇圍繞著一個「情」字，這是
一種生死至情——爲了情，生者可以死、
死者可復生。離奇的愛情激起了觀眾的
無限嚮往，引發無數青年男女的共鳴。
據記載，當年廣陵痴情女子讀了《牡丹
亭》，不到兩年即幽憤而死；杭州女藝人
演《尋夢》時，竟激動得猝死在舞台上。當
時，「《牡丹亭夢》一出，家傳戶誦，幾令《西
廂》減價」。（圖 3-15）

　　湯顯祖，江西臨川人，書香門第，長期
擔任下級官職，四十九歲時棄官歸隱，終老
鄉里。湯顯祖是著名的進步思想家，有詩文

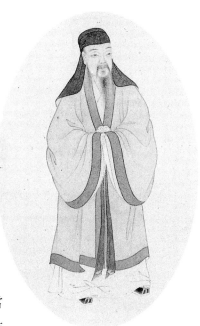

圖 3-15　湯顯祖（1550—1616），
明代劇作家、文學家，字義仍，號
海若，江西臨川人

湯顯祖在戲曲史上，和關漢卿、王
實甫齊名，在中國乃至世界文學史
上都有著重要的地位，被譽爲「東
方的莎士比亞」。

69

存世，但成就最高的是戲曲，他是我國繼關漢卿之後又一位享譽中外的劇作家，現存作品主要有《紫釵記》、《牡丹亭》、《邯鄲記》、《南柯記》和《紫簫記》五種。前四種都寫「夢」，合稱「臨川四夢」，影響最大的是《牡丹亭》，也是湯顯祖的得意之作。他曾說：「一生四夢，得意處唯在牡丹。」

《牡丹亭》原名《還魂記》，全劇五十五齣，演嶺南書生柳夢梅夢見一位佳人在梅樹下告訴他，與他有姻緣，引發他無限思念。南安太守杜寶的美麗獨生女杜麗娘，隨老夫子陳最良讀經書，因感於《詩經‧關雎》，私出遊園，觸景生情，不禁傷春尋春，困乏中夢見柳夢梅持柳枝求愛，二人便在牡丹亭畔幽會。麗娘從此一病不起，彌留之際要求母親將她葬在花園的梅樹下，並囑託丫鬟將其自畫像藏在花園的太湖石下。杜寶升官離任，委託陳最良葬女，建「梅花庵觀」墓園。三年後，柳夢梅赴京應試借宿觀中，拾得麗娘畫像，發現她就是夢中情人，麗娘魂遊後園，二人再度幽會，麗娘告知掘墓可助她還魂，柳生情繫麗娘，冒死掘墓開棺，麗娘起死回生，二人結為夫妻，同往臨安。陳最良發現墓被掘，便往臨安向杜寶告發，杜寶將前來送信報還魂之喜的柳夢梅囚禁，不想柳生高中狀元，此時杜寶也升任宰相，卻拒不承認女兒的婚事，反而強迫二人離異，事情一鬧鬧到金鑾殿上，皇帝出面賜婚，柳夢梅和杜麗娘才得以成婚，一家皆大歡喜。（圖 3-16）

《牡丹亭》具有極高的思想性。湯顯祖極力主張以人為本，認為「天地之性人為貴」，並將「情」分為善惡兩種，在他看來，真情的流露是永

圖 3-16　崑劇《牡丹亭‧幽媾》劇照，南京，江蘇省崑劇院演出（常鳴／攝）

存於世的，理學「存天理，滅人欲」或人的死亡對它都無法抑制。他在《牡丹亭・題詞》中寫道：「如麗娘者，乃可謂之有情人耳。情不知所起，一往而深。生者可以死，死可以生。生而不可與死，死而不可復生者，皆非情之至也。」《牡丹亭》對青年男女追求真摯的愛情大加歌頌，杜麗娘因夢獲愛，又因不能實現夢想「慕色而死」，這是為真情「生者可以死」；杜麗娘的鬼魂與柳夢梅再次相見，二人不顧一切地掘墓還魂，人鬼同居，上演了一齣先有事實婚姻而後再行「拜告天地」成婚的奇妙愛情故事，這是為真情「死可以生」。面對「餓死事小，失節事大」的現實，《牡丹亭》為愛情高歌猛進，將作者的進步思想付諸舞台實踐，比同時代的愛情劇都高出一籌，具有劃時代的意義。

圖 3-17 《牡丹亭・驚夢》劇照，江蘇南京紫金大戲院，全國崑劇「梅花獎」獲獎者專場演出（常鳴／攝）

　　在藝術上，《牡丹亭》的最大特色是浪漫主義和強烈的理想色彩，杜麗娘作為理想的化身，藉由她「夢而死」、「死而生」的奇幻情節來表現理想與現實的矛盾，推動劇情的不斷發展。杜麗娘的美好願望在現實中不能實現，卻可以夢想成眞。例如，《驚夢》一折（圖 3-17），杜麗娘在夢裏與柳夢梅就「眞個是千般愛惜，萬種溫存」；《冥判》一折（圖 3-18），她的情事竟然獲得了閻羅殿判官的大力支持，破例允許她自由尋找夢中情人。是浪漫、富於奇情異彩的「夢」讓一對生氣勃勃的假想情人步入了美好的婚姻殿堂。

　　《牡丹亭》的浪漫還表現爲劇作的詩境營造，《驚夢》、《尋夢》、《鬧殤》、《冥誓》等齣，幾乎一首曲詞就是一首抒情詩，文采斐然，美不勝收。如《驚夢》中的【皂羅袍】：

圖 3-18　撫州市採茶歌舞劇院表演的《牡丹亭‧冥判》

　　原來姹紫嫣紅開遍，似這般都付斷井頹垣。良辰美景奈何天，賞心樂事誰家院。朝飛暮卷，雲霞翠軒。雨絲風片，煙波畫船。錦屛人忒看的這韶光賤。

　　將深閨少女的愁悶孤獨和自憐與春色融爲一體，給人以強烈的藝術感染。

　　《牡丹亭》的語言具有極高的藝術價值，許多曲詞賓白膾炙人口，如「一生兒愛好是天然」、「不到園林，怎知春色如許」、「人遇風情笑口開」、「花花草草由人戀，生生死死隨人願，酸酸楚楚無人怨」、「剪不斷，理還亂」等，都爲世人所傳頌。明代戲曲理論家王驥德稱讚湯顯祖，「其才情在淺深、濃淡、雅俗之間，爲獨得三昧」，這是戲曲創作的極高境界。

　　《牡丹亭》也曾因「誨淫」而遭禁，但是，四百年來舞台上一直迴蕩著它的歌聲，至今仍是大紅大紫的經典名劇，《鬧學》、《遊園》、《驚夢》、《尋夢》、《寫眞》、《離魂》、《拾畫叫畫》、《冥判》、《幽媾》、《冥誓》、《還魂》等，是常演不衰的幾折。如今，完整本《牡丹亭》又被搬上了舞台，還被拍攝成三十集大型的電視連續劇。

樂極哀來《長生殿》

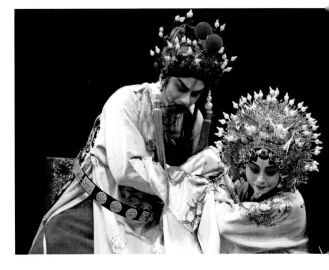

《長生殿》，洪昇的傳奇名作，也是清代戲曲的巔峰之作，與孔尚任的《桃花扇》爲清初劇壇「雙璧」，有「南洪北孔」之譽。《長生殿》歷時十餘年，三易其稿，剛寫出初稿即被康熙皇帝看中，讓伶人上演，並賜白金二十兩，還在諸親王面前稱讚此劇，以至於親王及閣部大臣的宴會都必演此劇。《長生殿》不僅在京城發光發熱，就連蘇州、杭州、南京、松江（今上海）等地的崑班也紛紛上演，直到清末，始終是人們喜聞樂見的戲。（圖 3-19）

洪昇，錢塘（今杭州市）人，世代官宦，後家境敗落，在京城國子監當了二十年的太學生，未得官職，生活窮困。他創作了《四嬋娟》等十多

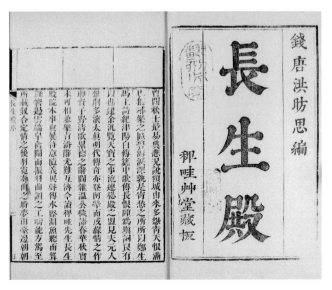

圖3-20 《長生殿》古本

洪昇（1645—1704）清代戲曲作家、詩人。字昉思，號稗畦，又號稗村、南屏樵者。漢族，錢塘（今浙江杭州市）人。代表作《長生殿》歷經十餘年，三易其稿，於康熙二十七年（1688）問世後引起社會轟動。洪昇與孔尚任並稱「南洪北孔」。

種劇本，康熙二十七年（1688）《長生殿》上演轟動京城。次年因國喪期間宴飲觀劇，削籍回鄉。（圖3-20）

　　《長生殿》根據唐代白居易的長詩《長恨歌》和元代白樸的雜劇《梧桐雨》等改編，全劇五十齣。劇演楊玉環選美入宮，因才貌出眾被封爲貴妃，楊氏一門榮寵，哥哥楊國忠被拜爲右相，三個姐妹均封爲夫人，可是，貴妃卻因唐明皇寵幸自己的妹妹醋性大發，觸怒了唐明皇，被遣出宮外。貴妃離去後，唐明皇非常思念，貴妃也有悔意，剪下一絡頭髮轉交皇上，唐明皇見髮思情，連夜迎回貴妃。爲討貴妃歡心，唐明皇不惜勞民傷財，命驛站晝夜兼程，八百里加急進獻鮮荔枝；七夕之夜，二人相偕長生殿，向牛郎織女星密誓，永不分離。唐明皇與貴妃卿卿我我，終因沉湎聲色導致邊將安祿山叛亂。避亂途中，憤怒的軍士殺死了專權禍國的楊國忠，並執意要賜死貴妃，貴妃自縊身亡，唐明皇心灰意冷，傳位於太子。貴妃死後，唐明皇內疚不已，睹物傷情，爲緬念貴妃，爲她建廟宇、雕造香檀神

像，以托哀思。貴妃死後也深切痛悔，得到諸神的同情和幫助，重列仙班。叛亂平定後，唐明皇對貴妃仍思念不已，命方士爲她招魂，方士在蓬萊仙山找到貴妃，並於八月十五之夜引二人到月宮相會，玉帝爲其眞情感動，傳旨二人長居天宮，永爲夫婦。（圖 3-21）

　　在洪昇以前，同類題材的故事多美化唐明皇，把他寫成風流多情的才子，視楊玉環爲亡國禍水，或將愛情理想化，或肆意鋪張楊玉環的穢跡。《長生殿》在原有題材上演繹出兩個重要主題：一是注重政治；二是突出愛情。《長生殿‧自序》稱：「樂極哀來，垂戒來世，意即寓焉。」藉由「安史之亂」來表現一代王朝的盛衰。例如，安祿山貽誤軍機犯下死罪，卻因楊貴妃的包庇不察究，還委以重任，滋生了他的野心；每年爲了遞送荔枝，貢使晝夜兼程馳馬飛奔，驛馬疲於奔命，驛吏因之逃亡，不知踏壞了多少莊稼、撞踩死了多少行人，民怨四起。在政治上，內有楊國忠納賄擅權、賣爵鬻官、擾亂朝綱，外有安祿山野心勃勃要奪唐室江山，外戚和藩鎮這兩股勢力專權作亂，直接導致了唐朝的腐敗和衰亡，這都源於皇帝迷戀女色、昏庸誤國。唐明皇「佔了情場，弛了朝綱」，唐王朝也因內亂由盛轉衰。（圖 3-22）

　　在愛情方面，《長生殿》「專寫釵盒情緣」，又稱「借太眞外傳譜新詞，情而已」。洪昇對楊貴妃做了如實的描寫，寫出了封建宮廷中帝妃間的眞實情況，並對李、楊的眞情加以淨化和美化，回避了楊貴妃曾嫁壽王、與安祿山私通等穢跡，使愛情的主題得以凸顯。例如，唐明皇鍾情於楊貴妃，又擁有眾多的嬪妃，可隨心所欲地召幸她們，乃至貴妃的親姐妹，楊貴妃本能地表現出嫉妒，被謫出宮，借獻髮傳情以感動君心，實出無奈。她深知後宮佳麗三千，縱使有天姿國色、蕙質蘭心，仍難以固寵，同樣有危機感，這才有《密誓》之夜索取愛情保證的荒唐之舉。爲獲得皇上的歡心，楊貴妃用盡了女人的一切條件和手段：美貌、溫順、眼淚、投其所好，甚

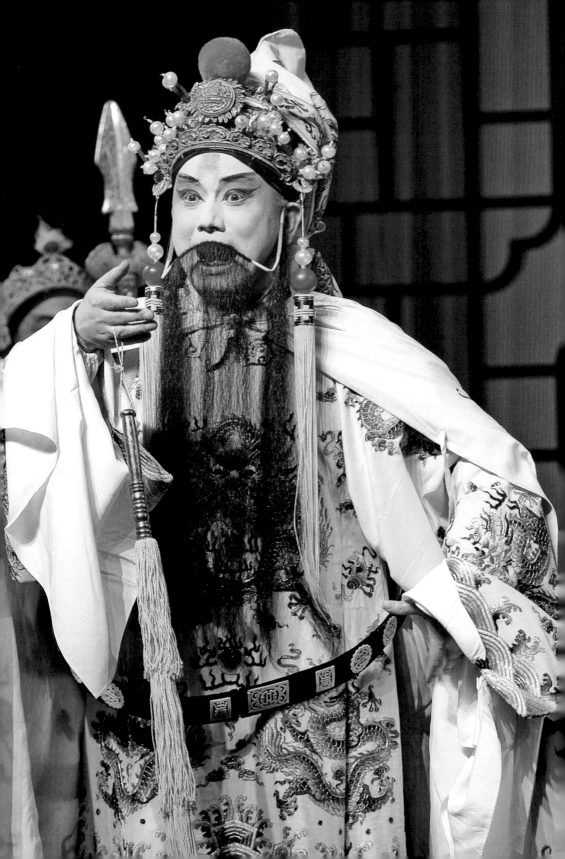

圖 3-22　崑劇《長生殿·迎像哭像》劇照，南京，
江蘇省崑劇院演出（常鳴／攝）

《長生殿·迎像哭像》描繪了馬嵬坡埋玉，唐皇李
隆基朝暮思情，恨佳人楊貴妃難再復生，建廟宇塑
寶像，痛訴悲傷感歎、興亡夢幻的往事。

圖 3-21　崑曲《長生殿·
聞鈴》劇照，南京，江蘇
省崑劇院演出（常鳴／
攝）

《長生殿·聞鈴》描繪
了唐玄宗回到長安後，日
夜思念楊玉環，聞鈴腸
斷，見月傷心的場面。

79

至公然干涉唐明皇召幸梅妃。貴妃自語：「江采蘋，江采蘋，非是我容你不得，只怕我容了你，你就容不得我也！」這是宮廷中女人們面對的現實。《長生殿》塑造了一個具有高度藝術真實性的寵妃，這是洪昇對文學史的卓越貢獻。

《長生殿》的宮調運用和審音協律十分考究，句精字研、無不諧協，用於舞台演出或廳堂清唱都極具感染力，如《彈詞》中的第一曲【南呂一枝花】：

> 不提防餘年值亂離，逼拶得岐路遭窮敗。受奔波風塵顏面黑，歎衰殘霜雪鬢鬚白。今日個流落天涯，只留得琵琶在。揣羞臉上長街，又過短街。那裏是高漸離擊築悲歌，倒做了伍子胥吹簫也那乞丐。

它與李玉《千忠戮・慘睹》中的【傾杯玉芙蓉】「收拾起大地山河一擔裝」，在清初家喻戶曉。「家家『收拾起』，戶戶『不提防』」，是後人對《長生殿》當時流行盛況的描繪。（圖 3-23）

三百多年來，《定情》、《密誓》、《驚變》、《埋玉》、《聞鈴》、《迎像哭像》、《彈詞》等齣都是崑劇常演的戲。當年連演三天三夜的全本《長生殿》，如今已被重新整理或改編成整本戲，有多家崑曲院團在演出。

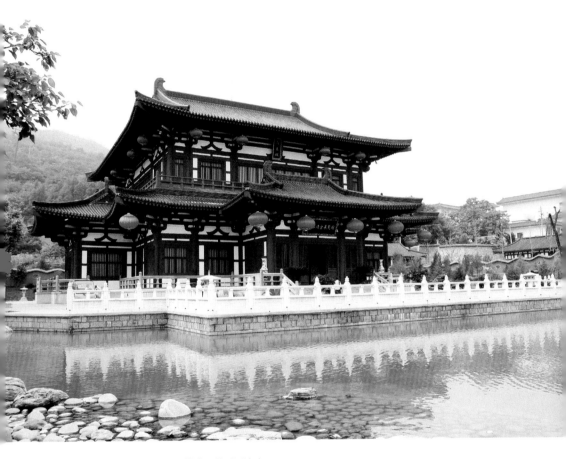

圖 3-23　長生殿，唐．華清宮展覽館，陝西西安市
臨潼華清池（劉朔／攝）

長生殿曾是唐玄宗與楊貴妃七夕盟誓之地，「七月
七日長生殿，夜半無人私語時」，經過諸多文學作
品的渲染，早已成為流傳千古的中國古典浪漫愛情
聖地。

▌《桃花扇》底送南朝

白骨青灰長艾蕭，

桃花扇底送南朝。

不因重做興亡夢，

兒女情濃何處消。

這是孔尚任《桃花扇》第四十齣《入道》的下
場詩。「桃花扇」是愛情信物，「南朝」是曇花一
現的南明小王朝。幾經磨難、再度相逢的男女主人
公，經道士指點，頓悟入道，這是中國戲劇史上少
有的悲劇性結局。權奸誤國，國破則家亡，是《桃
花扇》向觀眾傳達的主旨。（圖 3-24）

孔尚任，山東曲阜人，孔子六十四代孫，康熙
南巡途經山東時曾在御前講《論語》，長期擔任
小吏，有詩文集存世，卻以戲曲創作聞名。康熙
三十八年（1699），他的《桃花扇》搬上舞台，轟

圖 3-24　崑劇《桃花扇》
加長版劇照，南京紫金大
戲院（常鳴／攝）

《桃花扇》為清代孔尚任
著，以明末文人侯朝宗與
秦淮名妓李香君的愛情故
事，表現南明王朝的興亡
與明朝的覆滅。

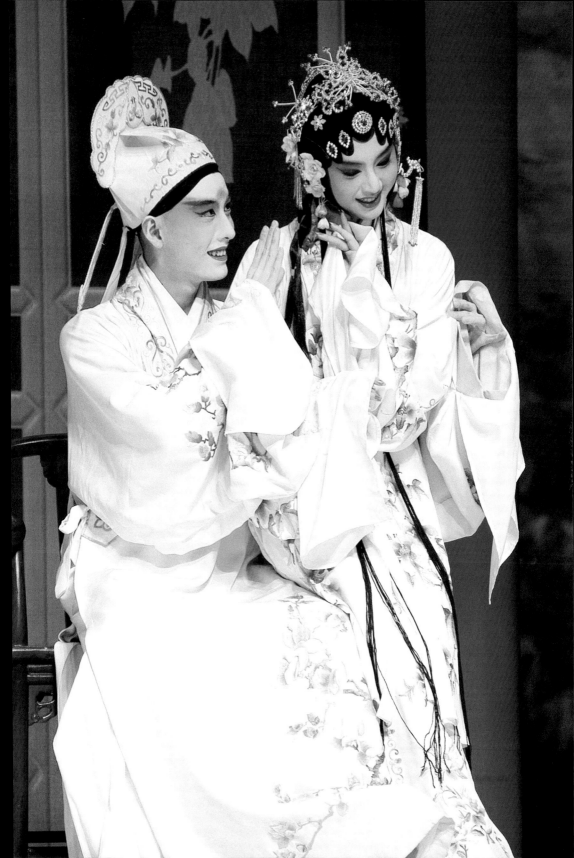

動京師，一時間「勾欄爭唱孔、洪詞」。第二年罷官，終老鄉里。（圖 3-25）

《桃花扇》「借離合之情，寫興亡之感」，以復社文人侯朝宗與秦淮名妓李香君的愛情故事爲主線，輔以南明王朝興滅的短暫歷史，全劇四十四齣，歷時十餘年，三易其稿，與洪昇的《長生殿》都是清代戲曲的巔峰之作。

《桃花扇》演侯朝宗與李香君相識，侯友楊龍友見二人有意，從中撮合，閹黨餘孽阮大鋮爲緩和與復社的關係，慷慨贈銀，定情之日朝宗以詩扇贈香君，又有龍友送來的華美妝奩，場面熱鬧非凡。次日，朝宗得知妝奩爲阮大鋮所贈，極爲感動，香君卻當即摘珠卸衫，退還不義之財。秋天，武昌總兵左良玉因缺糧要移兵南京，兵部侍郎熊明得知左是朝宗父親的門生，

圖 3-25　孔尚任（1648─1718），字聘之，又字季重，號東塘，別號岸堂，自稱雲亭山人。山東曲阜人。清初詩人、戲曲作家　（曾舒叢／摹）

孔尚任是一個具有儒家正統立場和思想傾向的士人。他希望入世，施展才能，在濁流中仍保持著自己的情操，並且對歷史和現實有自己的見解。他時而謳歌新朝，時而懷念故國；時而攀附新貴，時而與遺民故老神交莫逆。清初複雜的民族矛盾、階級矛盾以及統治階級的內部矛盾，形成了他複雜的變化著的思想立場。

請他斡旋，朝宗欣然從命，阮大鋮卻借機陷害，誣告二人內外勾結，鳳陽總兵馬士英下令逮捕朝宗，得龍友幫助，朝宗躲過一劫。崇禎自縊後，馬、阮等人在南京擁立福王，忠貞的史可法被排擠出京，朝廷忙於內訌。漕撫田仰見香君美貌欲納爲妾，馬士英派人強搶，香君不從，血濺詩扇，龍友以人代嫁，敷衍了事。一日，龍友來訪，借血跡畫成折枝桃花扇，香君以扇爲憑托人尋找朝宗，朝宗重返南京時香君已被強徵入宮，自己也遭阮大鋮逮捕入獄。不久，清軍攻佔南京，香君、朝宗都趁亂逃到棲霞山避難，在崇禎及殉國諸臣的薦亡法會上不期而遇，訴說衷腸，被道士撕破詩扇、

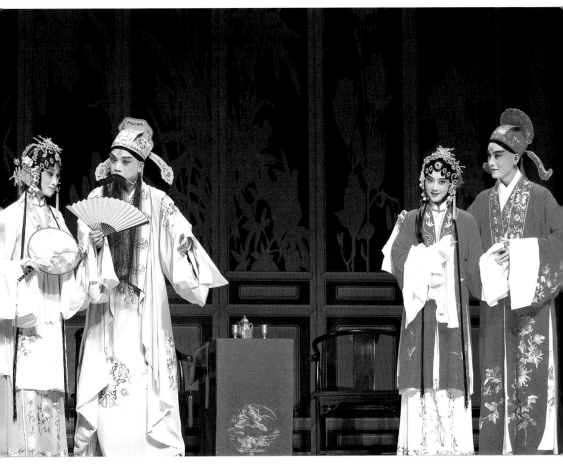

圖 3-26　崑劇《桃花扇》加長版劇照，南京紫金大
戲院（常鳴／攝）

喝斷情緣：「你看國在哪裏，家在哪裏？君在哪裏？父在哪裏？偏是這點
花月情根，割他不斷嗎？」二人遁入空門。（圖 3-26）

　　《桃花扇》的「興亡之感」，展示了南明滅亡的時代變遷。以馬、阮
為首的奸佞集團，對內結黨營私、排忠良、興重獄、爭權奪利，對外結歡
清兵，欲求苟且偏安；百萬大軍用於防禦李自成、張獻忠的義軍，對強悍
的清兵卻不作防備；作為南朝軍事主力的江北四鎮，不事軍備，卻信奉「國

仇猶可恕，私怨最難消」，為爭座次排名、搶佔繁華的揚州，不惜同室操戈，相互殘殺；當左良玉進兵南京「清君側」時，馬、阮等人面對清軍，僅有的辦法就是「跑」、「降」，他們「寧可叩北兵之馬，不可試南賊之刀」，盡撤江北大軍打內戰，致使清兵長驅直入，轉瞬間結束了南明王朝。而弘光皇帝沉溺於聲色享樂，大敵當前只惦著《燕子箋》能否如期上演，而此劇正是阮大鋮獻給他的傑作。

在寫「離合之情」時，作者塑造了下層人物李香君的正面形象，第七齣《卻奩》、第二十四齣《罵筵》是最精彩的兩齣。

復社文人是當時上層社會中的開明派，香君愛朝宗，是因為他的清流名節，這是富有政治意向的愛，與國家的興亡緊密相連。侯朝宗為接受饋贈，極力為阮大鋮開脫：「俺看圓海情辭迫切，亦覺可憐。就便真是魏黨，悔過來歸，亦不可絕之太甚，況罪有可原乎。」實在出人意料，這讓香君非常氣憤：「官人是何說話，阮大鋮趨附權奸，廉恥喪盡；婦人女子，無不唾罵。他人攻之，官人救之，官人自處於何等也？」這種思想境界顯然不同於普通的青樓女子。緊接著，她唱了一曲【川撥棹】：

> 不思想，把話兒輕易講。要與他消釋災殃，要與他消釋災殃，也提防旁人短長。官人之意，不過因他助俺妝奩，便要徇私廢公；那知道這幾件釵釧衣裙，原放不到我香君眼裏。【拔簪脫衣介】脫裙衫，窮不妨；布荊人，名自香。

她盛氣卻奩，立場堅定，不為利益所動，表現出她的膽識和美德。（圖 3-27）

《罵筵》是以弘光帝徵色逐酒、選優演戲，馬、阮觀雪賞梅、傳歌開宴為背景的。阮大鋮廣搜舊院、大肆網羅秦淮名妓，不甘點綴昇平的妓女、樂工都遁世出家，香君被強捉下樓代養母應選。面對誤國的權奸，香君效禰衡擊鼓罵曹（曹操），體現出她疾惡如仇的性格和疾風勁草的節操：

圖3-27 《桃花扇‧卻奩》，出自《清彩繪本桃花扇》
（清‧堅白道人／繪）

《桃花扇‧卻奩》描繪李香君得知阮大鋮出資助妝
的真相後，將頭飾、衣衫除去憤而離開廳堂的場景。

【五供養】堂堂列公，半邊南朝，望你崢嶸。出身希貴寵，創業
選聲容，後庭花又添幾種。把俺胡撮弄，對寒風雪海冰山，苦陪觴詠。　　87

圖3-28　《桃花扇‧罵筵》，出自《清彩繪本桃花
扇》（清‧堅白道人／繪）

《桃花扇‧罵筵》描繪阮大鋮、楊龍友邀馬士英於
上心亭飲酒賞雪，命李香君獻曲助興，李香君拒之
並將其痛罵的場景。

【玉交枝】東林伯仲，俺青樓皆知敬重。乾兒義子重新用，絕不
了魏家種。冰肌雪腸原自同，鐵心石腹何愁凍。奴家已拼一死，吐不

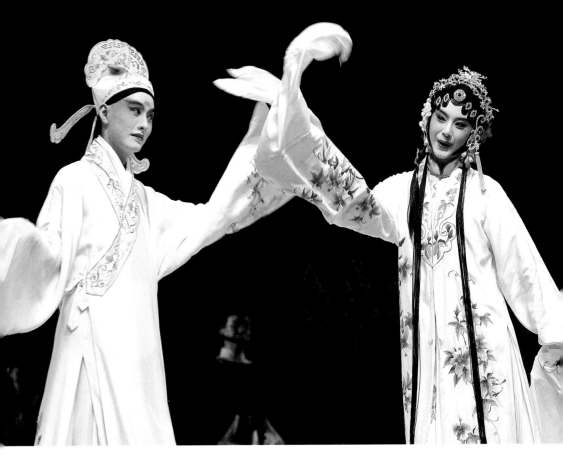

圖 3-29　崑劇《桃花扇》加長版，南京紫金大戲院
（常鳴／攝）

盡鵑血滿胸，吐不盡鵑血滿胸。

把阮大鋮一干人氣得狂吼：「可恨可恨！」將香君扔到雪地凍死都不足平憤，要專找一些苦差事來折磨她。綜觀全劇，離合之情無不流露出作者的亡國之痛。（圖 3-28）

長期以來，《訪翠》、《卻奩》、《題畫》、《寄扇》、《沉江》等是崑曲舞台常演的摺子。《桃花扇》不僅有國家崑曲院團上演的整本戲，還曾被改編成話劇和許多地方戲，拍成了電影，深受廣大觀眾喜愛。抗日戰爭時期改編的話劇《桃花扇》，侯朝宗歸順了朝廷，身著清朝禮服到庵中找香君，被香君斥去。一九六三年改編成電影時也採用了這一結尾，這是對《桃花扇》的另一種解讀。（圖 3-29）

粉墨千秋

中國戲曲

④

鮮活的國粹
——京劇

▌「角兒」的藝術

京劇是「角兒」的藝術，看京劇就要看「角兒」。

「角兒」不是角色，不是「生旦淨末丑」，而是名演員，是戲班或劇團裏的「台柱子」。京劇史上的「角兒」曾經都是組建戲班的挑班人物。袁世海、尚長榮是「角兒」，梅蘭芳、周信芳、馬連良更是「角兒」了，這都是重量級的人物。（圖4-1）

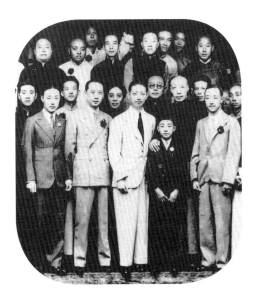

圖4-1　一九三六年，梅蘭芳訪問歐洲歸來，與京劇界同人合影

前排左起：尚小雲、馬連良、梅蘭芳、楊小樓、李萬春。

俗話說：「有技不是藝，有藝必有技。」所謂「技」，是藝人應該具備的素質，技不斷提昇才能達到「藝」，成為一種追求，成為一種境界。有的演員頗受觀眾歡迎，唱得好，

91

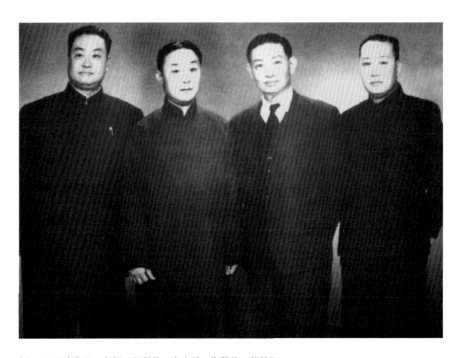

圖4-2　四大名旦。左起：程硯秋、尚小雲、梅蘭芳、荀慧生

梅蘭芳（1894—1961），名瀾，字畹華，乳名裙姊。漢族，江蘇泰州
人，梅派藝術的創始人，長期寓居北京。出身於梨園世家，擅長旦角，
扮相端麗，唱腔圓潤，台風雍容大方，被稱為旦行一代宗師。
尚小雲（1900—1976），名德泉，字綺霞，祖籍河北南宮縣，尚派藝
術的創始人。尚小雲天賦極佳。其嗓音寬亮，扮相俊美，身材適宜。
尤以中氣充沛、調門高亢、久唱不衰為難能可貴。
程硯秋（1904—1958），原名承麟，滿族。北京人，後改為漢姓程，
初名程菊儂，後改豔秋，字玉霜。一九三二年，更名硯秋，改字御霜。
程派藝術的創始人。他嚴守音韻規律，隨著戲劇情節和人物情緒的發
展變化，唱腔起伏跌宕，節奏多變，要求達到「聲、情、美、永」的
高度結合。
荀慧生（1900—1968），初名秉超，後改名秉彝，又改名「詞」，字
慧聲，祖籍河北東光，荀派藝術的創始人。他主張唱和念時生活感和
藝術性兩者結合，協調融洽，並與表情、身段的真實自然一致，互
為表裏。

扮相也好，粉面生輝，但還不是「角兒」。「角兒」要有自己的拿手好戲，
要有自己擅長的劇目或屬於自己的人物形象。想成為重量級的「角兒」，
要求就更高了。一九二七年北京《順天時報》舉辦京劇旦角名伶評選，就

設了「扮相」、「嗓音」、「表情」、「身段」、「唱功」、「新劇」六項內容，連新生代觀眾的口味和市場因素都考慮到了，「新劇」就是特設的項目，具有很強的時代性。這次評選，產生了京劇史上著名的「四大名旦」，梅蘭芳以《太眞外傳》、尙小雲以《摩登伽女》、程硯秋以《紅拂傳》、荀慧生以《丹青引》當選，梅蘭芳名居榜首。加上「四大鬚生」、「四小名旦」和「四小鬚生」，「角兒制」巍巍大盛，京劇步入了鼎盛期。（圖 4-2）

所謂看「角兒」就是看流派、看演員的風格和絕活。例如，在北京，提到《四郎探母》，我們就會想到李維康、耿其昌，有他們演這齣戲才上座，這才叫「角兒」；當年袁世海先生赴臺灣演出，過道上都站滿了觀眾，這才是「腕兒」（厲害角色）。

當「角兒」都得苦練苦演，「台上一分鐘，台下十年功」。于魁智是學老生的，在中國戲曲學院的四年學了近三十齣戲，連《八大錘》、《車輪大戰》都學，這叫苦練。當年上海新舞台排演《濟公活佛》連演四年，改編劇目《西遊記》連演八年，還出現了四家劇場同時上演《狸貓換太子》的盛況，所以，行內才有「不進天蟾不成角兒」的說法，這叫苦演。成天賦閑在家，文不吊嗓子、武不練功，是成不了「角兒」的。成爲一位「名角兒」，不僅要苦，而且要有天賦、抓時機，還少不得一個人文環境。梅蘭芳與齊如山交往二十年，他的《嫦娥奔月》、《黛玉葬花》、《霸王別姬》等三十多齣戲，都出自齊如山之手。沒有齊如山，怎麼會有「伶界大王」梅蘭芳呢？程硯秋「倒嗓」後，如果沒有羅癭公的幫助，又哪來的程派新腔呢？羅癭公量身打造爲程硯秋編寫劇本，成爲程硯秋早年的常演劇目，他當選四大名旦的劇目《紅拂傳》就是其中之一。「名角兒」背後往往有個文人，藝術家與藝人的區別就在於有無人文情懷。（圖 4-3）

「角兒」有自己的一批戲迷，他們都是一些能品出戲中三昧的知音，

圖 4-3　民國時，梅蘭芳與齊如山訪美前合影

齊如山，戲曲理論家。早年留學歐洲，曾涉獵外國戲劇。歸國後致力於戲曲工作。齊如山對梅派藝術的形成並走向成熟竭盡心智，功不可沒。若沒有齊如山中途的介入，就不會有名滿海內外的「伶界大王」梅蘭芳！若沒有梅蘭芳的全力配合，齊如山也不可能成為一代著作等身的戲劇大家。

是最忠實的觀眾，他們常常追著「角兒」看戲，如醉如痴。所謂「看京劇要看角兒」，是內行看門道，不是外行看熱鬧。有這樣的戲迷，「角兒」就必須對得起「座兒」。「座兒」就是觀眾，是衣食父母。觀眾花錢、花時間是來看戲的，演員無論水準多高、名氣多大，都應該一絲不苟，這才不辜負他們。不管台下坐的是什麼人，只管一個勁地唱，不管戲園外炎涼寒暑、風雲激蕩，堅守一方舞台，這才是真正的「角兒」。對得起「座兒」是敬業，也是職業道德，既是對觀眾的一種尊重，也是對藝術負責。（圖 4-4）

　　有人說，電影是導演的藝術，電視劇是編劇的藝術，戲曲卻不同，它

是一門欣賞技藝的藝術。戲曲讓人陶醉，而不是讓人激動。技藝在演員身上，戲在演員身上，所以，看戲要看「角兒」，聽戲要聽「角兒」的唱腔。如果戲曲只注重展示導演和編劇的功力而忽略了演員，那就不成戲了。俗話說：「聽生書、看熟戲」，戲迷們看戲並不在乎劇情、人物，往往只關注幾句唱腔，那些故事情節並不複雜甚至並不那麼完整的折子戲很受歡迎，戲曲可以一遍又一遍反復地欣賞，往往越是內容熟習的劇目觀眾越樂意看，就是因為戲曲是「角兒」的藝術。程硯秋去了，《荒山淚》的「藝」也跟

圖 4-4　清末民初，戲樓聽戲喝茶場景

圖 4-5　二十世紀三十年代，京劇藝術家程硯秋在化裝

著沒了，話劇則不同，《雷雨》、《日出》只要劇作在，曹禺的思想就是不朽的。（圖 4-5）

　　京劇是一門特殊的藝術，它的特殊之處就在於要看「角兒」。

▌「唱念做打」說功夫

戲曲是一門綜合藝術，其表現手段歸納爲「唱念做打」，被稱爲「四功」。京劇要求技術全面，「唱念做打」格外受重視。（圖 4-6）（圖 4-7）

「唱」指歌唱，是劇中人物抒發情感或敘事的主要方式。戲曲中，不同行當「唱」的嗓音是不同的，一聽就能辨別。例如，生行用本嗓，規矩文雅；旦行用假聲小嗓，柔媚悅耳；淨行用寬嗓，洪亮有力；丑行變化較大，但變中力求滑稽詼諧。此外，各行當內部還有區別，如生行，老生要蒼勁渾厚、高亢明亮，唱出飽經風霜、老練穩重；小生眞假聲結合，調門高一些，以細膩抒情爲主，高昂明朗，盡顯陽剛之美。同一個劇目，演員不同唱法也不同。當年程硯秋變聲期嗓子受傷，在羅癭公和王瑤卿的幫助下，根據他的嗓音特點，創造出了一種幽咽婉轉、若斷若續的唱腔風格，渾厚蒼涼，以悲爲主，唱出了一個程派，現在學程派，不「啞」還不顯特色。「唱」要求字正腔圓，明人魏良輔《曲律》說：「曲有三絕，字清爲一絕，腔純爲二絕，板正爲三絕。」咬字是第一要訣。現在常演的戲多爲唱功戲，《文昭關》、《二進宮》、《四郎探母》、《玉堂春》、《鎖麟囊》、《探陰山》、

97

圖 4-6　民國初年，京劇職業學校「富連成」的學員在校園中練功
拍戲

圖 4-7　一九六四年，吉
林，戲劇學校練功房內練
功的少女（朱憲民／攝）

「唱念做打」是京劇表演
的四項基本功。「唱」指
歌唱，「念」指具有音樂
性的念白，「做」指舞蹈
化的形體動作，「打」指
武打和翻跌的技藝。瞬間
的美，需要長久的付出。
演員在舞台上表演往往短
短幾分鐘，可是在下面要
經過長時間的艱苦磨煉。

圖 4-8　二〇一〇年十一月二十日，國家京劇院京劇演員秦梁木在演唱《四郎探母》片段，海南省歌舞劇院（石言／攝）

學習唱功的第一步是喊嗓、吊嗓，擴大音域、音量，鍛煉歌喉的耐力和音色，分別字音的四聲陰陽、尖圓清濁、五音四呼，練習咬字、歸韻、噴口、潤腔等技巧；但唱更重要的則是善於運用聲樂技巧來表現人物的性格、感情和精神狀態，透過聲樂的藝術感染力，表達劇中人的心曲。

《釣金龜》、《九江口》等，都是京劇著名的唱功戲。現代京劇《沙家浜‧智鬥》也以唱功見長。（圖 4-8）

　　「念」即念白，是人物的對白或獨白。京劇有京白、韻白之分。京白用北京方言，接近普通話。韻白近似於歌唱，是一種詩歌化、音樂化的戲劇語言，是明清時期的官話，用中州音、湖廣韻，不易懂。念白不分年齡、身分，同一行當念法都一樣，如諸葛亮、劉伯溫都是淨角，二人的念白一

樣，王寶釧與蘇三都是旦角，她們的念白也沒有區別。但是，這並不意味著念白簡單，念白不像唱那樣有樂譜可依，還有樂隊伴奏，說好念白需要很深的功底，「千斤道白三兩唱」，把握好念白不是一件容易事。念白講究「眞、正、情、勁」，就是要念得清楚、字音正確無誤、有感情、有勁頭和分量。

念白也有程式。京劇裏主角上場先念引子，兩句、四句不等，接著吟咏四句定場詩，概括全劇主題、渲染氣氛，然後自報家門，姓甚名誰、家住何方、身世如何，或介紹與其他人物的關係。繼而另外的人物上場，照例來一段念白，並將最後一個字的音拖得老長，完了一抖袖，或哈哈一笑，稱爲「叫板」。台上一叫板，樂隊就開始奏過門，演員這才起唱。《宋士傑》中的《公堂》是著名的念功戲。戲曲說、唱一般不重複，二者配合、相互補充，一唱一念形成了中國戲曲獨特的韻味，如《坐宮》、《教子》、《罵曹》等，唱念渾然一體；《蘇三起解》是旦角的唱做念功戲，梅、程、尚、荀「四大名旦」常演這齣戲。（圖4-9）

「做」是演員身段、表情、氣派、風度等表演的總稱，涵蓋面很廣，

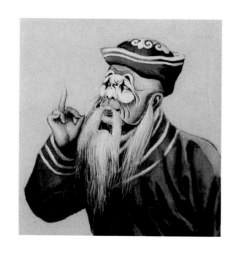

圖4-9　京劇《蘇三起解》中的解差崇公道

京劇《蘇三起解》最出彩的一段，是解差崇公道的念白：「你說你公道，我說我公道，公道不公道，只有天知道。」

「四功五法」中的「五法」──「手眼身法步」都是做的手段。戲曲動作，也稱爲「身段」，包括一些舞蹈化的形體動作，總體上講究一個「圓」字：膀子要拉得圓、腕子儘量往裏扣、耗腿時腳要往裏鈎，場面調度是圓形的，水袖、扇子、翎子等也都呈弧狀圓形。京劇表演注重做功，不同角色要求「做」出不同姿態。如走台，生角講究方圓穩練，莊重穩慢；旦角講求慢穩柔媚，細步裊娜；花臉步法闊大，多用大步。戲曲的「做」都是程式化的動作，演員的一舉一動都要受音樂、節奏和固定程式的制約，頭如何動、身體如何轉、手足如何移放，以及喝茶、飲酒、吃飯、睡臥等，都不能隨意而爲。《貴妃醉酒》、《霸王別姬》都是做功戲。（圖 4-10）

　　「打」是武術和翻跌的技藝，分「把子功」和「毯子功」兩類，前者用刀槍等兵器對打或獨舞，後者在毯子上翻滾跌撲，有兩人的對打，也有集體的戰爭場面。戲曲武打富於造型美，講究乾淨利索，但明顯缺乏眞實感。儘管如此，要練就一身台上武藝，既要有深厚的功底，也要善於運用一些高難度技巧，沒有習武的經歷，一般人是演不好武戲的。京劇武戲很多，著名的如《龍虎鬥》、《挑滑車》、《八大錘》等，《三岔口》是經典的短打武生戲。許多劇種在發展的過程中，都曾汲取京劇的武打技藝。（圖 4-11）

　　戲曲講究童子功，演員從小就對腰、腿、手、臂、頭、頸等各部位進行訓練，雖然老生擅長唱，花旦以做爲主，武淨主打。但是，唱、念、做、打是每個演員必備的基本功，四功不合格就演不了戲。

圖 4-11　京劇《三岔口》

著名京劇《三岔口》是一
齣很有名的武打戲，沒有
道白和唱腔，但是演員惟
妙惟肖的表演，卻把劇情
演繹得淋漓盡致。由於沒
有語言障礙，這齣戲是出
國演出的優秀保留劇目，
很多外國人都很熟悉。

圖 4-10　京劇《貴妃醉酒》中的楊貴妃，北方崑曲
劇院演員穆偉飾演

京劇《貴妃醉酒》，經梅蘭芳的精雕細刻、加工點
綴，成為梅派經典代表劇目之一。唱段以身段柔軟
見長，繁重的舞蹈舉重若輕，像銜杯、臥魚、醉步、
扇舞等身段難度甚高，演來舒展自然，流貫著美的
線條和韻律。

█ 「生旦淨末丑」話行當

　　行當，簡稱「行」，是中國戲曲特有的表演體
制。行當與角色不同，行當是大的分類，角色是具
體指稱，行當是演員的專業分工，角色是劇中人物
的類型，這種類型是根據人物的性別、性格、年齡、
身分等特徵劃分的。因演員扮演的角色相對固定，
習慣上也用角色指代行當。

　　京劇繼承了傳統戲曲行當的常規，唐代參軍戲
有「參軍」、「蒼鶻」兩個固定角色，宋元明有「十二
科」之說，京劇形成前分為十門。各劇種的行當並
不完全相同，京劇初分為五類，後來將末行併入生
行，成了現在的「生、旦、淨、丑」四大行當。論
及戲曲行當時，習慣上還是說「生、旦、淨、末、
丑」。

104　　　1. 生行。按年齡分為：老生、小生、娃娃生，

圖4-12 京劇武生。二○一
○年八月二十九日，濟南
市京劇演出（俄國慶／攝）

長靠武生都身穿著靠，頭
戴著盔，穿著厚底靴子，
一般都是用長柄武器。這
類武生，不但要求武功
好，還要有大將的風度，
有氣魄，功架要優美、穩
重、端莊。

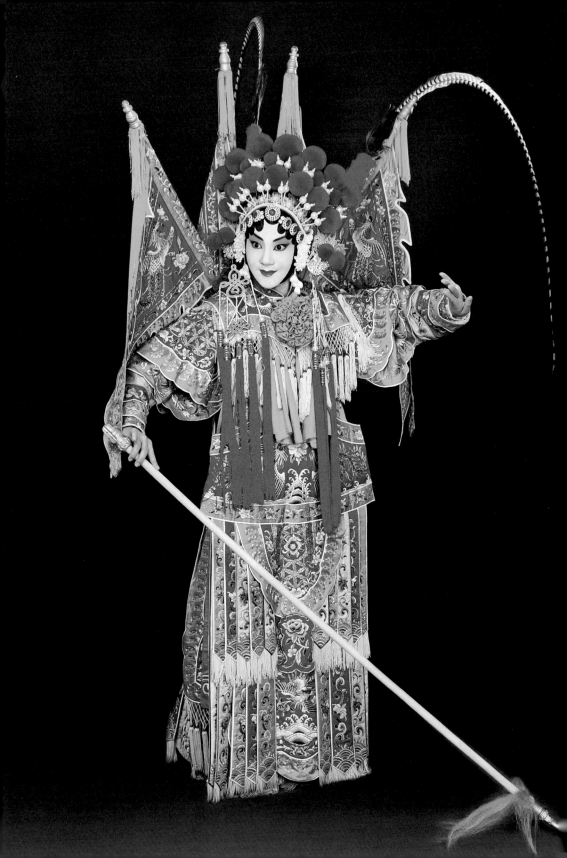

分別扮演老年男性、青年男性、小男孩;小生又可分爲扇子生、翎子生、窮生等。老生按表演側重點的不同,分爲唱功老生、做功老生、武老生。「生」有文生、武生之分,武生演武戲中的男性;武生按年齡和表演又細分爲武老生、武小生,長靠武生、短打武生。長靠武生是武將,身後插四杆小旗,稱爲「靠」,是以打爲主的行當,如《挑滑車》中的高寵;短打武生不紮靠,穿薄靴,以短兵器打鬥爲主,《三岔口》是經典的短打武生戲。清末咸豐、同治年間的「前三鼎甲」程長庚、余三勝、張二奎,稍後的「後三鼎甲」譚鑫培、汪桂芬、孫菊仙,都是著名的京劇老生。（圖 4-12）

　　2. 旦行。按年齡分爲老旦、青衣（正旦）、閨門旦、花旦;武戲中有武旦、刀馬旦。按做功分,旦有文武、彩旦等類別。老旦,演中老年婦女,以唱、做爲主,如《岳母刺字》中的岳母。青衣,爲端莊穩重的中青年婦女,以唱功見長,如《鍘美案》中的秦香蓮。閨門旦,演大家小姐或穩重的小家碧玉,如《西廂記》中的崔鶯鶯。武旦,是身具武藝的江湖女子或神怪精靈,多穿緊身衣,如《白蛇傳》中的小青。刀馬旦,爲女將或女元帥,如《穆桂英掛帥》中的穆桂英。花旦,爲年輕俏麗的小家碧玉或丫鬟,以做功和念白見長,如《西廂記》中的紅娘。彩旦,又名「醜婆子」,是旦中丑角,由丑行男演員扮演,多爲媒婆、僕婦一類的人物,滑稽尖刁,如《法門寺》中的劉媒婆。（圖 4-13）

圖4-13　京劇《穆桂英掛帥》中的穆桂英,
北方崑曲劇院演員穆偉飾演

梅蘭芳飾演的穆桂英,是京劇舞台上從未
見過的老年穆桂英,融青衣和刀馬旦爲一
體,極需功力。無論是身穿團花紅裝繡帔,
還是紫靠披蟒插翎子,唱做均端莊嫻靜、
豪邁威武,沉穩凝重、一派英姿,將穆桂
英這位女元帥光輝奪目的藝術形象,塑造
得得心應手,滿台生輝。真是梅派藝術巔
峰的經典之作。

圖 4-14　一九四六年底，江蘇南京，程硯秋在國會
代表歡迎會獻演京劇《紅拂傳》（文仕工作室／攝）

《紅拂傳》是程硯秋早期的成名作之一，羅癭公編
劇，首演於一九二三年三月。此劇取材《唐人小
說》，描述隋末唐初風塵三俠義薄雲天、紅拂女扮
男裝追奔李靖得配英雄的故事。程硯秋扮演紅拂女
張凌華。

　　京劇「四大名旦」中，梅蘭芳、程硯秋屬於青衣，荀慧生屬於花旦，
尚小雲是個多面手，身兼數行，唱、念、做、打並重。一般來說，青衣以
唱為主，花旦念的比重大，刀馬旦、武旦演武戲。（圖 4-14）

　　3. 淨行。淨，是男性，性格粗獷、豪放，俗稱「花臉」、「花面」，
是畫臉譜的行當。淨行分正淨、副淨、武淨。正淨，俗稱「大花臉」，演
剛正廉明的正面角色，以唱功為主，又叫「唱功花臉」，也稱「銅錘」或「黑
頭」，包拯（圖 4-15）、黃蓋、徐延昭、尉遲恭即屬於此類。「銅錘」由《二
進宮》中的花臉徐延昭得名，唱功戲重，手裏拿一柄銅錘，基本上沒有什

麼動作，被認爲是典型的唱功花臉；
「黑頭」由黑臉包公得名，黑色臉譜
在京劇裏叫「黑頭」，成了唱功花臉
的另一種名稱。副淨，分架子花臉、
二花臉兩種，架子花臉武功精湛，善
於表演、唱功和念白，造型優美，是
個全才花臉，張飛、李逵（圖 4-16）、
牛皋屬此類；二花臉類似於丑角。武
淨，俗稱「武花臉」，以打爲主，不
重唱、念。

　　二十世紀先後出現的金少山（圖
4-17）、郝壽臣（圖 4-18）、侯喜瑞、裘
盛戎、袁世海等，都是京劇頗具影響
力的淨行名角。

圖 4-15　京劇臉譜：包拯（王瓊／繪）

　　4.丑行。丑，又叫「小花臉」，
是插科打諢的滑稽角色，扮演的大多是幽默詼諧、正直善良、機警靈敏的
人物。丑分文、武，文丑分方巾丑、袍帶丑、茶衣丑、巾子丑等。方巾丑，
頭戴方巾、文質彬彬，是頑固、迂腐的文人形象；袍帶丑，頭戴紗帽、身
穿官衣，扮演下級小吏；茶衣丑，穿藍布短褂，是底層勞動者形象；巾子丑，
介於方巾丑、茶衣丑之間，穿長衫或箭衣；表演稍顯嚴謹；武丑，又叫「開
口跳」，擅長武藝、動作敏捷，詼諧幽默、性格機警，翻、跳、躍功夫全面。
（圖 4-19）

　　丑角以念白和做功爲主，念白用生活化口語，京劇用「京白」，如《蘇
三起解》中的崇公道、《法門寺》中的劉公道、《群英公》中的蔣幹等。
戲曲行有「無丑不成戲」的諺語，丑角滑稽、活潑、樂觀，可塑造的人物

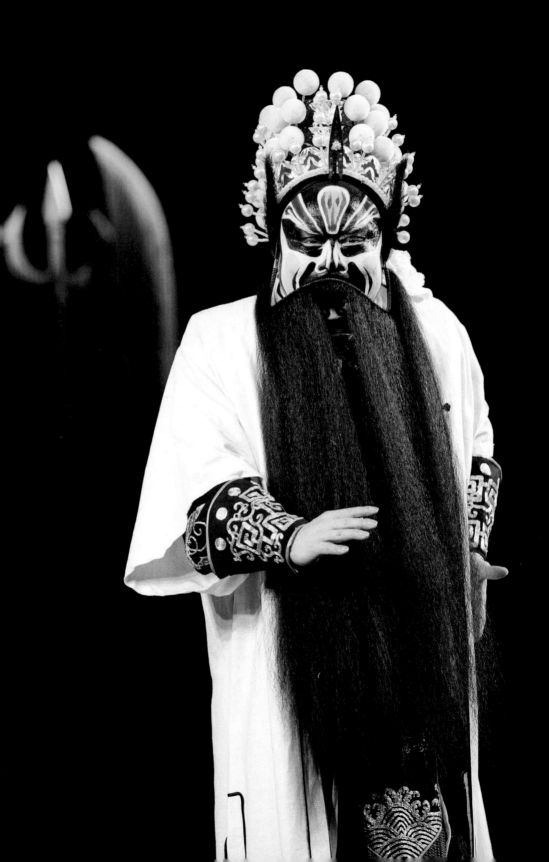

圖 4-17　民國，金少山飾演西楚霸王項羽劇照

金少山（1890—1948），京劇淨行演員。本名義，又名少山，滿族，北京人。清末民初時京劇名淨金秀山之三子。金少山是世所公認的京劇花臉首席代表，他為提高淨行在京劇藝術中的地位作出了不朽的貢獻。

圖 4-18　民國，京劇《八義圖》劇照。花臉郝壽臣飾演屠岸賈

郝壽臣（1886—1961），京劇演員，功架子花臉。熔銅錘、架子花臉於一爐，唱念上自成一格，世稱郝派。以氣魄取勝，唱念韻味渾厚，功架凝練，表演渾然一體。

圖 4-16　京劇《風雨杏黃旗》劇照：李逵（江浩／攝）

《風雨杏黃旗》以《水滸傳》的故事主幹為背景，講述了水泊梁山眾弟兄在招安前後圍繞「替天行道」杏黃大旗的掛與降，以及李逵、宋江在忠義觀念的捆綁下走向悲劇的歷程。

圖 4-19　二十世紀九十年代，京劇
丑角（李江樹／攝）

很多，男女老少、善惡忠奸，上至帝
王將相、下至平民百姓，都可以演，
很受歡迎。蕭長華（1878—1967）是
備受觀眾推崇的一代名丑。（圖 4-20）

　　京劇上千個劇目，有不可勝數的
人物形象，都可歸入生、旦、淨、丑
四行，但是，角色也有錯位的時候，
如三國戲中諸葛亮是老生、周瑜是
小生，實際上周瑜比諸葛亮還要大幾
歲，但諸葛亮老成持重，周瑜雄姿英
發，可見行當應功首先考慮的是人物
性格，其次才是年齡。再如唐僧，論
年齡應該是小生，但性格老成，演老
生又不能戴鬍子，因此，唐僧多由老
旦應功。

圖 4-20　民國，梅蘭芳（右）與蕭長華合演京劇
《女起解》劇照

蕭長華（1878—1967），男，京劇丑角、教師，
號和莊，曾用藝名寶銘，生於北京。著名戲曲藝
術大師和卓越的戲曲教育家。

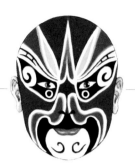

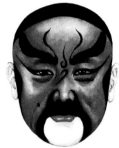

忠奸善惡辨臉譜

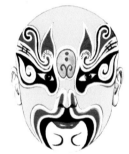

藍臉的竇爾敦盜御馬（圖 4-21），

紅臉的關公戰長沙（圖 4-22），

黃臉的典韋（圖 4-23）、白臉的曹操（圖 4-24）、

黑臉的張飛叫喳喳（圖 4-25）……

閻肅作詞、姚明作曲的流行歌曲《說唱臉譜》，

借鑒京劇唱腔和旋律，將其融合進通俗歌曲的演唱及

伴奏藝術之中，膾炙人口，京劇臉譜遐邇聞名。

臉譜是戲曲演員面部勾畫的各種譜式，是極富中

國民族特色的圖案藝術，主要用於「淨」、「丑」兩

個行當，「生」、「旦」有少數勾畫的。臉譜不同於

戲劇、影視等藝術的化妝，目的在於突出人物性格特

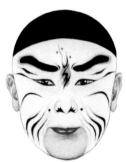

圖 4-21、圖 4-22、圖 4-23、圖 4-24、圖 4-25　京
劇臉譜：竇爾敦、關羽、典韋、曹操、張飛（王瓊
／繪）

113

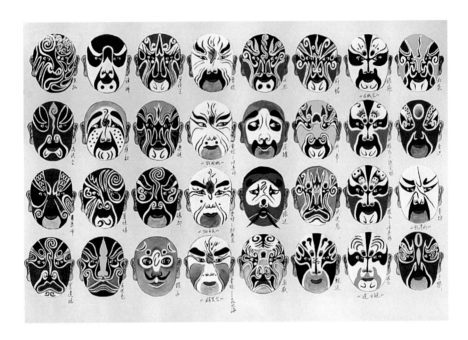

圖 4-26　手繪臉譜

中國京劇臉譜藝術是廣大戲曲愛好者非常喜愛的
藝術門類，在國內外流行的範圍相當廣泛，已經
被大家公認為是中華民族傳統文化的標誌。臉譜
的主要特點有三：美與醜的矛盾統一；與角色的
性格關係密切；其圖案是程式化的。

徵，讓人一看就知道好人與壞人、聰明還是愚蠢、是否受人愛戴，具有「寓
褒貶、別善惡」的作用。

　　臉譜以「象徵性」和「誇張性」著稱。京劇臉譜豐富多彩，自成體系，
要瞭解京劇，要瞭解中國戲曲，認識臉譜是起碼的常識。（圖 4-26）

　　1.顏色。臉譜有各種臉色，臉膛的主色有紅、黑、紫、黃、藍（或綠）、
白等，不同的色彩有不同的含義。紅臉，代表忠勇、義烈，如關羽（圖 4-27）、
趙匡胤、姜維、常遇春等是紅臉，也有只在某一戲中勾紅臉的，如劉瑾是
反面人物，唱白臉，但在《法門寺》中勾紅臉，表示他做了點兒好事；黑臉，

圖 4-27　京劇臉譜：《水淹七軍》
中的關羽，紅臉（王瓊／繪）

圖 4-28　京劇臉譜：《霸王別姬》中的項
羽，黑臉（王瓊／繪）

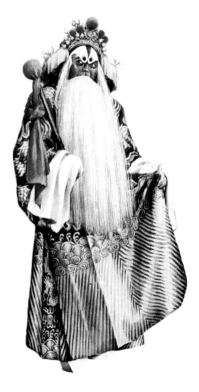

圖 4-29　京劇臉譜：《二進宮》中
的徐延昭，紫臉（王瓊／繪）

代表剛烈、正直、勇猛、粗獷、直率，甚
至魯莽，以武將爲主，如張飛、李逵、項
羽（圖 4-28）等；紫臉，代表剛正威嚴、性
情直爽，如《魚腸劍》中的專諸、《二進
宮》中的徐延昭（圖 4-29）等，他們與黑臉
有相似之處，但文雅一些；黃臉，代表驍
勇、兇暴，如龐涓、宇文成都、典韋（圖
4-30），神仙鬼怪用金銀雜色；藍臉或綠

圖4-30　京劇臉譜:《戰宛城》中的典韋,
黃臉（王瓏／繪）

圖 4-31　京劇臉譜:《鎖五龍》
中的單雄信,藍臉

臉,有剛強、驍勇、粗獷、桀驁不馴的
含義,如竇爾敦、程咬金、公孫勝等（圖
4-31）;白臉,是陰險狡詐、剛愎成性的
象徵,如秦檜、司馬懿、嚴嵩、《群英會》
之曹操、《宇宙鋒》之趙高（圖 4-32）、《甘
露寺》之孫權,以及《失街亭》之馬謖、
《陽平關》之徐晃等。但是,童顏鶴髮的
老英雄、老將軍用白臉只表明高壽,太
監用白臉表示膚色白皙。劇中人物畫什
麼顏色的臉,有一定的歷史淵源;例如,
小說、評書中都說關羽是「面如重棗」,
自然是紅臉;包拯「鐵面無私」,只能

圖 4-32　京劇臉譜:《宇宙鋒》中的趙
高,白臉（常鳴／攝）

是黑臉；曹操「面帶奸詐」，就給他畫上一副白臉奸相。

2. 描繪方法。臉譜的描繪分揉、抹、勾三種。揉臉，即用手指將顏色揉滿面部，並加重眉目及面部紋理輪廓，以整色爲主，凝重威武，京劇《三國演義》中關羽的臉就是揉成的。抹臉，用毛筆蘸粉塗抹面部或臉的一部分，多爲淺色，表明不以眞面目示人，又稱粉臉，曹操是奸雄，就是抹大白臉。勾臉，用筆端著色勾描眉目面紋、填充臉膛色彩，有

圖 4-33　北京，京劇女演員在妝台上化妝（劉陽／攝）

的還貼金敷銀，華麗無比，如京劇《西遊記·金錢豹》中的金錢豹就是勾臉，腦門上勾豹頭形花紋、臉蛋上勾金錢圖形，臉膛貼金，以示豹子的兇猛。由於揉臉、抹臉最終都需要用筆來勾畫，因此，「勾臉」就成了描繪臉譜的通稱。（圖 4-33）

3. 主要類型。京劇臉譜根據圖案的不同，可分爲整臉、三塊瓦臉、歪臉三大類。整臉（圖 4-34），以一種顏色爲主色，利用雙眉把臉分爲額和面兩部分，眉有白眉和黑眉兩種，是最原始的臉譜形式。如《白良關》中尉遲敬德的黑色整臉，畫白眉，將腦門和兩頰分成兩部分。曹操是白色整臉、關羽是紅色整臉。三塊瓦臉（圖 4-35），在整臉的基礎上，再利用口、鼻把

117

圖 4-34 京劇臉譜：
尉遲敬德，整臉（王瓊／繪）

圖 4-35 京劇臉譜：姜維，
三塊瓦臉（王瓊／繪）

圖 4-36 京劇臉譜：竇虎，歪
臉（王瓊／繪）

面部分爲左右，除了畫雙眉之外，還要畫眼睛和鼻窩，把整個臉膛劃分爲腦門、兩頰三大塊。按主色分，紅三塊瓦，如姜維；白三塊瓦，如馬謖；圖形、色彩均較複雜者，叫花三塊瓦。歪臉（圖 4-36），又叫破臉，是一種圖形左右不對稱的臉形，它既不是整臉，又打破了左右對稱的平衡，成爲

圖 4-37 京劇臉譜：包拯（王瓊／繪）

臉譜的第三大類。京劇《打龍棚》中的鄭恩就是歪臉。臉譜千變萬化，一人一面，上述三種臉譜是基本形式，以此爲基礎，可以派生出各式各樣的臉譜。如碎臉，是三塊瓦臉的變形，顏色、花紋都非常複雜，仍屬三塊瓦臉；但是，有的碎臉變化極大，破壞了三塊瓦臉原有的輪廓，也打破了左右對稱的格局，而這種臉就該歸在

歪臉一類了。

4.**圖案**。臉譜圖案豐富，遍佈額、眉、眼眶、鼻窩、嘴叉、嘴下等各個部位，圖形變化多端，而且，有各自的內涵，表達特定的意思。例如，包拯額頭上的白月牙表明他清正廉潔（圖4-37）；孟良畫的是紅葫蘆，那是他的酒葫蘆，說明他好喝酒（圖4-38）；楊七郎額上有一個「虎」字，以示他勇猛無敵；趙匡胤的龍眉一看便知他是真龍天子；姜維額上勾陰陽圖，是因為他神機妙算；夏侯敦眼眶受過箭傷，就在他受傷處點上一個紅點。

此外，把臉勾畫成歪的，表示人物原型容貌醜陋，或告訴觀眾這是個反派人物，這樣，「歪臉」就成了以貶意為主的臉譜。

臉譜是中國傳統文化的標誌性特徵之一，為中外觀眾所熱愛，它被製成火花、郵票、泥人、剪紙等，二〇一〇年的中國人民銀行還發行了三枚一組的《中國京劇臉譜彩色金銀紀念幣》，臉譜已成為中國人生活的一部分。

圖4-38　京劇臉譜：孟良，天津古文化街民間剪紙藝術（李鷹／製）

▌折子戲造就的京劇流派

宋元以來，戲曲長期是本戲的天下，它情節完整，多以生、旦為主，演悲歡離合的愛情戲。明清時期，宏大的傳奇體制更加豐富了本戲的內容，動輒幾十齣，無奇不傳，經常看得觀眾激動不已。但是，冗長的傳奇搬演不便，至明代中葉，這種情況出現了變化，一種濃縮場次、精練情節的

圖 4-39　二○○五年六月十二日，江蘇京劇院，短打武生折子戲《臥虎溝》（常鳴／攝）

《臥虎溝》是一齣傳統優秀京劇劇目，取材於古典小說《三俠五義》，表現的是小俠艾虎打抱不平的故事。

「小本戲」應運而生，進一步發展，乾脆只擷取全劇精彩和相對獨立的場次，成了一種新的演出形式，這就是「折子戲」。（圖 4-39）

晚明時折子戲已經活躍起來，至清乾隆、嘉慶年間，折子戲進入了繁

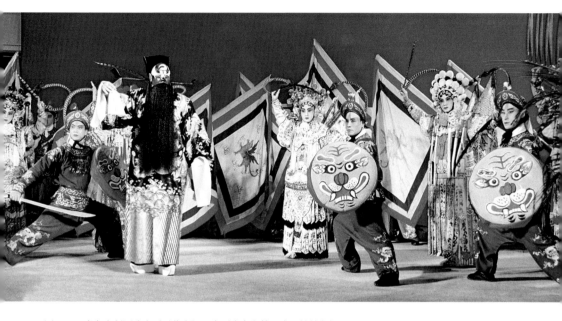

圖 4-40　青島京劇團演出《群英會》，中國青島與韓國大邱締結友好
城市關係十周年晚會（姜永良／攝）

《群英會》是程長庚的代表作之一。程長庚的嗓音內行話叫「腦後
音」，他講求字正腔圓，不事花哨，直腔直調，沉雄爽朗。他的唱和
念法，是柔寓於剛；發聲吐字，安徽的鄉音土味較濃。程長庚的做功
身段，一招一式，絕不稍遺規矩。他的表演善於體察人物的性格、身
分，注重表現其氣質、神采，做功身段沉穩凝重。

盛時期。由於大批擅長聲律的文人士大夫參與到戲曲活動中，他們自蓄家
樂戲班，給予悉心指點，家樂們也各有擅長，每人都有幾齣嫻熟的拿手好
戲，精品折子戲大放光彩。藝人們的長期舞台實踐，對折子戲的發展也作
出了積極貢獻。（圖 4-40）

　　道光年間京劇形成時，劇壇早已是折子戲的天下，京劇在演本戲的同
時，一直在演折子戲。隨著京劇的發展，咸豐、同治年間，戲曲舞台開始
由以旦角為主轉而以生角為主發展，出現了以程長庚、余三勝、張二奎為
代表的京劇第一代傑出老生演員，他們被譽為「前三鼎甲」，這是京劇的

圖4-41　清末，京劇《南天門》劇照。譚鑫培飾曹福（右），王瑤卿飾曹玉蓮（左）

王瑤卿（1881－1954），京劇表演藝術家、教育家，在梨園界被尊奉爲「通天教主」。其代表作有：《兒女英雄傳》、《雁門關》、《混元盒》、《汾河灣》、《南天門》等。他致力於戲曲教育事業，在戲曲教育方面堪稱一代宗師，其入室弟子包括「四大名旦」梅蘭芳、荀慧生、程硯秋、尚小雲。

早期流派。

流派的形成，不僅要有名角兒，還要有屬於名角兒的看家戲，並且有一批忠實的戲迷。京劇流派出現後，以表演爲中心的演出制度和以主要演員爲中心的新的經營體制——名角挑班制，也隨之形成，戲曲進入了新的發展時期。被譽爲「京劇鼻祖」的程長庚，取徽、漢、崑之優長，以徽音爲主，是與京派、漢派並立的「徽派老生」。他擅演的《群英會》、《捉放曹》、《擊鼓罵曹》、《華容道》、《法門寺》、《長亭會》、《文昭關》、《八大錘》、《戰長沙》等劇目中，有許多著名的折子戲。除老生戲外，他還串演花臉、小生，京劇關羽的形象就是始於程長庚。（圖4-41）

被稱爲「後三鼎甲」的譚鑫培、汪桂芬、孫菊仙，是京劇第二代演員中的傑出老生。譚鑫培的「譚派」，是第一個流傳至今的京劇老生流派。他行腔委婉，既圓宏莊重，又輕快流利，唱、念、做、打並重。他創造了以湖廣音夾京音讀中州韻的方法，確立了京劇字音的規範，「無腔不學譚」成爲行內的流行語。《空城計》、《當鐧賣馬》、《李陵碑》、《四郎探母》、《武家坡》、《連營寨》、《八大錘》、《坐樓殺惜》等，都是他的著名折子戲。（圖4-42）

民國年間，又出現了余叔岩、馬連良、言菊朋、高慶奎「四大鬚生」。

余叔岩把老生表演藝術提高到一個新的高峰，老生多學余派。此後，又有馬連良、譚富英、楊寶森、奚嘯伯「後四大鬚生」爭盛劇壇，老生藝術更加多彩。與此同時，南方的上海京劇也非常繁盛，與北京遙相呼應，形成了「京派」、「海派」兩大派系。「海派」老生主要有周信芳（藝名麒麟童）的「麒派」，加上北京的馬連良、東北的唐韻笙，一時「南麒北馬關外唐」名揚全國。（圖4-43）

旦角流派的形成以民國時期梅、程、尚、荀「四大名旦」為標志。梅蘭芳作為一名男旦，塑造了一系列典雅優美的女性形象，使旦角藝術達到了極高的藝術水準。他還先後到日本、美國、蘇聯巡演，使戲曲成為具有世界影響力的藝術。後來又有李世芳、張君秋、毛世來、宋德珠「四小名旦」，一九四七年又選張君秋、毛世來、陳永玲、許翰英為「四小名旦」。張君秋吸取了梅、程、尚、荀四家之長，成

圖4-42　二十世紀二十年代末，馬連良在京劇《四郎探母》中飾演楊四郎

馬連良（1901—1966），字溫如，京劇老生，中國著名京劇藝術家，「四大鬚生」之首。代表作有：《借東風》、《甘露寺》、《青風亭》、《四郎探母》等。他開創的馬派藝術影響深遠，甚至超越了京劇的界限，是我國京劇里程碑式的代表人物。

圖4-43　一九三二年，京劇演員周信芳在自己創作的《明末遺恨》中飾演崇禎皇帝

周信芳（1895—1975），名士楚，字信芳，藝名麒麟童，中國京劇表演藝術家，京劇麒派藝術創始人。其代表作有：《掃松下書》、《斬經堂》、《坐樓殺惜》、《義責王魁》、《明末遺恨》等。

123

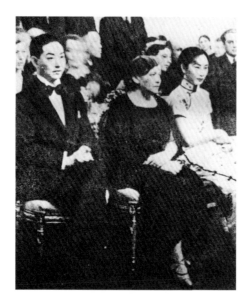

圖4-44　一九三五年三月十七日晚，梅蘭芳（左）與蝴蝶（右）出席蘇聯對外文協爲他們舉辦的歡宴

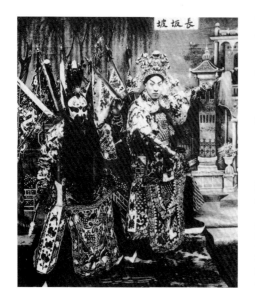

爲四小旦中藝術生涯最長、成就最顯著的藝術家。他的「張派」是如今最大的旦角流派。二十世紀早、中期，武生行出現了「武生泰斗」楊小樓和尚和玉、蓋叫天等，淨行有金少山、郝壽臣、侯喜瑞「花臉三傑」和裘派創始人裘盛戎，丑行也有名丑蕭長華。京劇舞台可說是百花齊放，爭奇鬥豔。（圖4-44）

旦角流派的出現，改變了以生角爲主的局面，促成了京劇以生旦爲主、生旦淨丑全面發展的新局面。二十世紀二十年代至三十年代，楊小樓（圖4-45）、梅蘭芳、余叔岩（圖4-46）是中國京劇的代表人物。

京劇是藝術，更是文化的象徵，流派的形成除了技藝之外，

圖4-45　二十世紀初，北京一家照相館爲楊小樓和錢金福拍攝的《長坂坡》劇照

錢金福（1862—1937），京劇武淨演員，滿族，北京人。一九一一年入同慶班，與譚鑫培同台合作，爲譚配演，極受譚倚重。晚年從事教學工作。表演藝術自成一家。梅蘭芳、楊小樓、余叔岩、王瑤卿等均得其教益。

124

還需要有高素質文化修養和人文精神的藝術家，梅蘭芳的身後就有齊如山、李釋戡、馮幼偉、許伯明、許姬傳等一批文人，他們為梅蘭芳創作的《鄧霞姑》、《一縷麻》等時裝、古裝歌舞新劇，都是梅派藝術的重要內容。（圖4-47）

圖 4-46　民國，余叔岩在《沈浮山》中飾演賀天保

余叔岩（1890—1943），京劇老生。他在全面繼承譚（鑫培）派藝術的基礎上，以豐富的演唱技巧進行了較大的發展與創造，成為「新譚派」的代表人物，世稱「余派」。他與馬連良、高慶奎並稱為京劇第三代的「老生三傑」。其代表作有：《搜孤救孤》、《王佐斷臂》、《戰太平》等。

圖 4-47　二〇〇四年九月，南京，著名京劇表演藝術家梅葆玖表演《貴妃醉酒》（祁恩芝／攝）

梅葆玖（1934—　），京劇表演藝術家，國家一級演員。梅葆玖出生於上海梅宅，他是京劇藝術大師梅蘭芳的第九個兒子，梅派藝術傳人，北京京劇院梅蘭芳京劇團團長。深得其父在藝術上的教誨和指導，致力於梅派藝術的傳承和發展。就梅派藝術的弘揚來講，梅葆玖的影響力不言而喻，甚至對當今的京劇界來說也是舉足輕重。

粉墨千秋

中國戲曲

5

今日戲曲大舞台

█ 典雅的崑曲

　　崑曲，源於江蘇崑山，因地得名，有崑山腔、崑調、崑腔、崑曲、吳歈、吳劇、崑劇等稱呼，統稱「崑曲藝術」，簡稱「崑曲」。（圖 5-1）

圖 5-1　江蘇省崑山市的千燈古鎮，遠處為秦峰塔（常鳴／攝）

　　崑曲有六百多年的歷史，是代表性的官腔雅調，文辭典雅、音律嚴謹，它的表演是中國戲曲藝術的高峰。崑曲是中國戲曲的優秀典範，是傳統藝術的重要象徵，具有獨特的文化價值，二〇〇一年「中國崑曲藝術」入選首批聯合國教科文組織「人類口頭和非物質遺產代表作」。

　　戲曲是俗文化，崑曲卻非常典雅，這是文人長期參與的結果。崑曲分唱曲和演劇兩部分，在音樂上唱曲是「清曲」、演劇屬「劇曲」，文人唱曲、藝人演戲。在中國傳統文化中，演戲是賤業，唱曲、觀戲卻是雅事，但是，文人「觀戲」並不限於觀看，時常會結合唱曲對演唱提出批評、指導演唱，他們還從事戲曲音樂和文學的創作，進行理論研究，促使演藝水準不斷提高。古代劇作家大多是既能創作又懂表演，還有很高的音樂修養，都是上乘的戲曲導演。文人雅集時也唱曲，他們定期舉辦曲會，曲友們相互切磋，還時常獻上一折兩曲，促進崑曲發展。曲會歷史悠久，凡有崑曲的地方都會有曲社。今天的南京大學、北京大學、南開大學、復旦大學、同濟大學、臺灣大學、東吳大學等海內外著名大學都有曲社，美國、日本也經常舉辦曲會。一九九五年江蘇省崑劇院的新編崑曲《牡丹亭‧拾畫記》就是與香港票友聯合首演的，上海崑劇團的新編歷史劇《顧曲周郎》首演時，也是由香港嘉賓合作演出的，票友、嘉賓都是曲友。

　　崑曲是高度文人化的藝術，明清時期的許多劇作都取得了很高的文學成就，《琵琶記》、《牡丹亭》、《長生殿》、《鳴鳳記》、《玉簪記》、《紅梨記》、《水滸記》、《爛柯山》（圖 5-2）、《十五貫》等，都是崑曲的代表劇目，也是至今舞台上常演的戲。崑曲音樂曲調旋律優美，贈板的廣泛應用、字分頭腹尾的發音吐字方式，以及流麗悠遠的藝術風格，使崑曲具有「婉麗嫵媚，一唱三歎」的獨特風韻和藝術效果，並以工尺譜的規範方式，將崑曲音樂的精華傳承至今。

　　清中葉以後，崑曲主要演折子戲，是一種高度精緻化的表演形式，它

圖 5-2　二○○九年七月二十五日，江蘇南京，崑劇《爛柯山‧逼休》劇照，江蘇省崑劇院演出（常鳴／攝）

《爛柯山》為清代劇作。劇情：會稽朱買臣貧窮，妻子崔氏逼其寫休書籍以改嫁。朱買臣官至太守後，崔氏懇求破鏡重圓。朱以潑水難收相拒，崔羞愧自盡。

不僅是劇作中的經典場次，而且經過長期的舞台實踐，歌、舞、介、白等表演手段全面發展，形成了細緻的角色行當分工，老生、小生、旦、貼、老旦、外、末、淨、付、丑等各行角色在表演中，都形成一定的程式和技巧，產生了唱、念、做、打各有側重的一大批折子戲，許多折子戲存有專供表演用的身段譜，這種動作圖譜在沒有錄影設備的時代，不僅能使純熟的崑

129

圖 5-3　崑曲《玉簪記・偷詩》劇照，江蘇南京蘭苑小劇場
（常鳴／攝）

明代戲曲作家、著名藏書家高濂的《玉簪記》，被譽為傳統
的十大喜劇之一。寫的是女尼陳妙常與書生潘必正的愛情故
事。

曲技巧日益提高，而且，確保了表演動作規範化，使藝術經典得以忠實地
傳承。保留至今的崑曲折子戲還有四百多齣。京劇及其他地方劇種在形成
和發展的過程中，都深受崑曲的影響。（圖 5-3）

　　　　現在的崑曲，主要由國家專業院團演出，演出活動多集中在江蘇、浙

江、上海、北京、湖南等地。另外，還經常應邀到美國、日本和臺灣、香港等地區演出，在海外有廣泛的影響。

　　爲了讓觀衆喜歡典雅的崑曲，二○○四年蘇州崑劇院上演了青春版《牡丹亭》，這是爲海內外青年觀衆量身打造的崑曲大戲，原作五十五折需要演十天十夜，改編後的《牡丹亭》分《夢中情》、《人鬼情》、《人間情》上中下三本，共二十七齣，九小時，分三天演出，精簡而更富情趣。自明代以來，《牡丹亭》幾乎是崑曲的代名詞，青春版《牡丹亭》以詞美、舞美、樂美、人美、舞台美的時代特色，青春靚麗，一改過去觀衆「聽戲」的欣賞習慣，讓觀衆睜大眼睛，盡情享受每一個場景帶來的視覺美感。〔圖 5-4〕

圖 5-4　青春版崑曲《牡丹亭》在廣西師範大學演出（龍濤／攝）

青春版《牡丹亭》由著名小說家白先勇改編，他對名著進行如此改編的初衷就是要讓高雅文化能夠雅俗共賞。該劇全部由年輕演員出演，符合劇中人物年齡形象。在不改變湯顯祖原著浪漫主義色彩的前提下，白先勇將新版本的《牡丹亭》提煉得更加精簡和富有趣味，符合年輕人的欣賞習慣。

　　二○○七年，上海崑劇團上演了全本五十折的《長生殿》，這是《長生殿》時隔三百多年來的首次全貌呈現。全劇分為《釵盒情定》、《霓裳羽衣》、《馬嵬驚變》、《月宮重圓》四本，歷時十小時。與以往只表現李楊的愛情不同，全本《長生殿》借男女之情寄國家興亡之感，情節涉及天、地、人三界，人物表現為人、鬼、仙三者，每本之間故事連貫，也可獨立成章，觀眾可看四本或選擇其中的一本。全劇宏大的場面、雅致的舞台、精美的道具和服裝都是多年戲劇舞台不多見的。皇家氣派體現出崑曲獨有的典雅，手工縫繡的服裝，根據出土文物複製的樂器瑟，用雲鑼、編鐘再現的古代宮廷樂隊編制，就連楊貴妃的「舞盤」、唐明皇和楊貴妃用的酒杯，都出自琉璃工房的特別製作，那段只見文字記載的「霓裳羽衣」舞，也是經多方請教唐舞專家並結合崑曲的身段特徵恢復的。全本《長生殿》為接近原貌，將古典美與現代審美意識融合，使崑曲更具時尚魅力。

　　崑曲的典雅，體現的正是中國戲曲文化的美。

▌明快的黃梅戲

安徽是徽戲的故鄉，清代中期，徽班進京，合京腔、秦腔並進一步發展，成為京劇的鼻祖，在歷史上產生了重大影響。時至清末，又一個重要的劇種產生了，這就是譽滿天下的黃梅戲。（圖 5-5）

黃梅戲源於湖北省黃梅縣，傳入毗鄰的安徽後，與當地的民間歌舞、

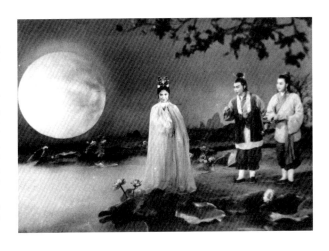

圖 5-5　一九五九年，黃梅戲《牛郎織女》劇照。嚴鳳英飾演織女，黃宗毅飾演牛郎，王少舫飾演老牛（黃欣／提供）

黃梅戲《牛郎織女》取材於中國傳統神話傳說。牛郎織女的故事，反映了人們對美好愛情的歌頌，對西王母所代表的封建家長的批判，以及對老牛正直善良品格的讚賞。用黃梅戲舞台劇的形式表現神話傳說，更加具有感染力，尤其是戲中人物扮相俊美，唱腔華麗，充分展現了各種藝術手段，內容更加豐富。

曲藝結合，後來，又吸收了青陽腔和徽調的音樂、表演和劇目，演出整本戲，以安慶為中心發展。黃梅戲是小戲，只有一百多年的歷史，經過改革提昇並得到大力宣傳，二十世紀八十年代發展成全國性的大劇種，現流布於安徽安慶、湖北黃梅等地區。

黃梅戲清新明快，以抒情見長，基本唱腔有主調、花腔、彩腔三大類。「主調」屬板腔體，是傳統本戲中的主要唱腔，其中以「平詞」為主，曲調嚴肅莊重，優美大方，有較強的敘事性；「花腔」屬曲牌體，是黃梅採茶戲的主要曲調之一，多在民歌基礎上形成，風格豐富多樣，用於小戲；「彩腔」是曲牌體與板腔體的結合形式，由色彩相近的山歌組成，也可以與其他腔體聯套。

「載歌載舞」是黃梅戲的藝術特色。黃梅戲在唱、念、做、舞等基本表演手段中，「唱」始終居於中心地位。韻味豐厚、細膩動人的黃梅戲，通俗易懂，好聽又好記。有的大戲唱詞一段就多達一百多句，唱功的好壞是衡量表演優劣的主要標準之一，《紅羅帕》「回帕」一幕中女主人公陳賽金「一見羅帕痛在心」的唱段，有七十多句，長達十多分鐘，一氣呵成，盪氣迴腸，需要非凡的演唱功力。在音樂伴奏上，早期主要是堂鼓、鈸、小鑼、大鑼等打擊樂器，並有幫腔，現在以高胡為主奏樂器，音樂更加清新流暢。

黃梅戲有以女角為主的「陰柔美」傳統，它的腳色行當是在二人小戲、三人小戲的基礎上發展起來的，包括正旦、正生、小旦、小生、花旦、小丑、老旦、老生、花臉、刀馬旦、武二花等行，男角突破以「小生」為主的局限，把各種人物包容於「大生行」。「黃梅戲的許多唱段，如《苦媳婦自歎》、《郭素貞自歎》、《恨大腳》、《恨小腳》等都是表現婦女生活的獨角戲。以嚴鳳英（圖 5-6）為代表的旦角表演，從人物出發而不從行當出發，從生活出發而不從程式出發，她的演唱標志著現代黃梅戲旦角唱腔的最高水準。
被譽為「五朵金花」的吳瓊、袁枚、楊俊、馬蘭、吳亞玲等，都是黃梅戲

圖 5-6　一九五八年，黃梅戲表演藝術家嚴鳳英在練習基本功（黃欣／提供）

嚴鳳英（1930—1968），黃梅戲表演藝術家，十歲開始學唱黃梅調，後跟隨嚴雲高學戲，取藝名鳳英。一九五二年，嚴鳳英以黃梅戲傳統小戲《打豬草》和折子戲《路遇》，獲得廣泛讚譽。一九五四年，在黃梅戲電影《天仙配》中飾演七仙女，揚名全國。其代表作有：《天仙配》、《女駙馬》、《牛郎織女》等。

的驕傲。吳瓊的歌喉清麗、委婉動聽，把黃梅戲的演唱水準提昇到一個新的高度。

　　黃梅戲形成的地區，是歷史上的下江官話區，黃梅戲用區域性官話歌唱和念白，這是黃梅戲能成為全國性大劇種，並在全國流行的前提。

　　《天仙配》、《女駙馬》、《牛郎織女》、《夫妻觀燈》、《打豬草》、《紡棉紗》等，都是黃梅戲的代表性劇目，其中一些被拍攝成了戲曲片和電視影片。《天仙配》（圖 5-7）演仙女思凡私嫁董永的神話故事，該片至一九五九年，國內累計放映達十五萬四千多場，觀眾一億四千萬人次。「漁家住在水中央，兩岸蘆花是圍牆；撐開船兒撒下網，一網魚蝦一網糧。」七仙女愛慕人間美好的唱詞，人人傳唱，婦孺皆知；董永賣身葬父，面對愛情「大路不走走小路」繞行的無奈，以及滿腹辛酸、忠厚老實的人物形象，給觀眾留下了深刻印象。一部《天仙配》，唱響了海內外，極大地提高了黃梅戲的地位。

　　作為新興劇種，黃梅戲積極創新，創作排演了一大批優秀新戲。例如，

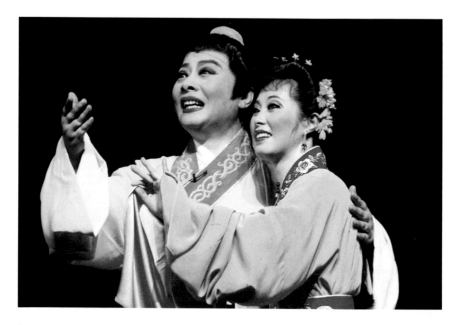

圖 5-7 二〇一〇年三月十六日晚,黃梅戲《天仙配》劇照,海南海口
人大會堂(彭桐/攝)

二十世紀五十年代,戲劇作家陸洪非根據《織錦記》、《槐蔭記》創
作了黃梅戲《天仙配》。劇情:董永賣身葬父,來到傅家灣給傅員外
幫長工。勤勞而善良的董永,被天上王母娘娘的第七個女兒(七仙女)
所感動,七仙女嚮往人間自由的生活和純真的美好愛情,因而來到人
間與董永在「槐蔭樹」下結爲夫妻,過著男耕女織的生活。

爲突出唱腔,上演了清唱劇《孟姜女》;爲強調和突出舞蹈特性,推出了《徽
州女人》(圖 5-8);爲放大黃梅戲的歌舞特長,演出了《秋千架》。寫實,
是黃梅戲創新的突出特點。《徽州女人》演徽商程氏一家幾位命運多舛的
女人和程家的敗落,作爲一部當代劇作,採用了立體多層次、大跨度的舞
台寫實設計,還大量使用了多色彩大色塊的燈光,根據不同場次採用不同
冷暖色調對比等等。黃梅戲是較早與電視傳媒結緣的戲之一,上演了大量
優秀的「音樂電視劇」和「電影故事片」,如電視連續劇《嚴鳳英》,音
樂電視劇《家》、《春》、《秋》、《風雨麗人行》等,都有很高的收視率。

在中國電視劇「大眾金鷹獎」評選中，黃梅戲就曾有過「十七連冠」的輝煌。

黃梅戲通俗平實，早期的民間小戲，大多取材於農村生活，生活氣息濃厚，富於人情味，一些大戲講的也多是人情世故，人物形象生動，給人以親切感。黃梅戲在農鄉小鎮有很大的演出市場，僅安慶市就有二百多家民間戲班，深受觀眾歡迎。

黃梅戲亦俗亦雅，「上得廳堂、下得廚房」，是一個勤勞美貌的戲曲「巧媳婦」。

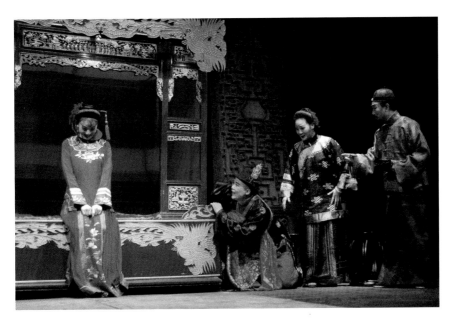

圖5-8　二○○七年一月二十九日晚，安徽巢湖影劇院，著名戲劇表演藝術家、國家一級演員韓再芬領銜主演精品黃梅戲《徽州女人》劇照（徐振華／攝）

黃梅戲《徽州女人》透過描述一個女人三十五年漫長艱難的等待境況，塑造了一個「留下青絲伴我眠」的女人的愛情生活。該劇把與世隔絕的徽州古民居的女人們的生活艱辛呈現在舞台上，揭示出女人在等待過程中所經歷的喜悅與痛苦、渴望與焦慮、堅守與動搖、生存與死亡的心路歷程和生命體驗，從而突顯出生存的價值和意義。

137

▌ 秀麗的越劇

越劇，清末發源於
浙江紹興嵊縣一帶的農
村，以民間說唱為基
礎，受秧歌和灘簧的影
響，由業餘演唱發展成
職業的「小歌班」。因
伴奏用篤鼓、檀板擊
節，又稱「的篤班」。
一九一六年進入上海在
茶樓演出，因吸收紹
劇、海派京劇之長，名

圖 5-9　浙江建德，越劇演出（蘇立鎖／攝）

日「紹興文戲」。紹興是古越國之地，一九二五年稱為「越劇」。（圖 5-9）

　　二十世紀四十年代，袁雪芬、姚水娟等人學習話劇的寫實手法，實行
改革，使之面目一新，被稱為「新越劇」；二十世紀五十年代至六十年代，

圖 5-10　一九五三年，越劇電影《梁山伯與祝英台》劇照。劇中袁雪芬飾祝英台，范瑞娟飾梁山伯

《梁山伯與祝英台》是中國古代四大傳說之一，是一則美麗、淒婉、動人的愛情故事。越劇電影版《梁山伯與祝英台》於一九五三年由上海電影製片廠攝製，是第一部國產彩色戲曲藝術片，透過草橋結拜、三載同窗、十八相送、樓台會、化蝶等幾段戲，將這個民間流傳已久的愛情故事，表現得淋漓盡致。這一版本是越劇舞台上的經典，可謂空前絕後。

越劇進一步發展，創作演出了一批有重大影響的精品，如《梁山伯與祝英台》（圖 5-10）、《西廂記》、《紅樓夢》、《祥林嫂》等，在國內外贏得了巨大聲譽。一九五三年《梁山伯與祝英台》被拍成戲曲片，這是中國第一部彩色戲曲片。「梁祝」是浙江的一個美麗傳說，為爭取愛情，男女主人公最後雙雙化蝶，將他們的姻緣化為美好的理想，永存於世。此外，《情探》、《追魚》、《碧玉簪》、《紅樓夢》等戲也先後拍成電影。越劇團遍佈全國二十多個省市，使越劇成為全國性大劇種。浙江、上海、江蘇、福建等南方省份是越劇現在流行的主要地區。

越劇以女演員為主，有的戲班全由女子組成，戲班的頭牌演員稱「越劇皇后」，這是最高的榮譽。京劇有男旦，越劇有女小生，這是越劇的一大特色。眾多纏綿的愛情戲，以及儂軟的吳語方言，形成了越劇秀麗、細膩的特色。

越劇是抒情寫實化的藝術，優美、細膩、純樸、儒雅，非常適合演古

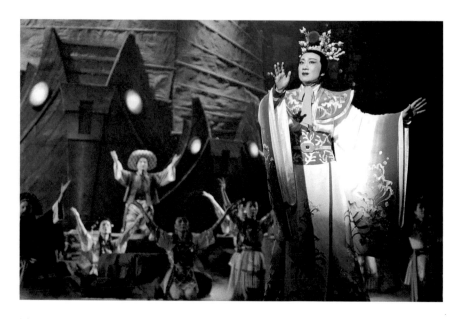

圖 5-11　二○○九年八月三十日，浙江舟山，由國家
一級演員陳娜君領銜主演的越歌風情劇《東海明珠》
首演，受到越劇迷的歡迎（吳琳紅／攝）

越劇佈景在寫意、寫實和虛實結合的基礎上，吸收
了話劇佈景的表現方法，根據自己獨有的舞美特性，
創作出了中性和特性佈景。佈景設計強調從劇情出
發，表現出詩情畫意和意境感；在傳統劇目中，以
「守舊」為基礎，進行豐富和創造，形成裝飾性佈
景的風格；還借鑒了一些民間藝術特色，創作出具
有較強的民間藝術韻味的佈景。

裝文戲。百年來，越劇在大都市上海發展，表演深受話劇、電影的影響，
舞蹈身段和程式動作向崑曲、京劇學習，寫意與寫實結合使人物形象更接
近生活；越劇舞台美術獨具特色，舞台佈局一反傳統的「一桌兩椅」，採
用立體佈景、五彩燈光、音響等先進設施；裝扮也精美，化妝用油彩，服
裝柔和淡雅，服裝露出小蠻腰，以展示女性的曲線美，成為後來黃梅戲、
潮劇、瓊劇、豫劇等劇種改革學習的榜樣。此外，越劇很早就開始吸納城
市女工和女學生，使越劇獨具時代風尚和現代意識。（圖 5-11）

圖 5-12　越劇《打金枝》劇照。由范瑞娟飾演郭曖，呂瑞英飾演公主

劇情：唐汾陽王郭子儀七秩壽慶，幼子郭曖因其妻昇平公主自恃高貴不去拜壽，一怒之下打了公主。公主向父皇母后哭訴，唐皇佯怒要斬郭曖。公主本愛其夫，反求唐皇寬恕。後郭子儀綁子請罪，唐皇將郭曖帶至後宮溫言相勸，促使小夫妻和好。

越劇的角色行當分小旦、小生、老生、小丑、老旦、大面六大類，生、旦特別發達。其中，小旦有悲旦、花旦、閨門旦、花衫、正旦、武旦六種；小生有書生、窮生、官生、武生四種；老生有正生、老外兩種。越劇屬板腔體戲曲，唱腔主要有「尺調」、「四工調」、「弦下調」三大類，曲調悠揚，婉轉動聽。《打金枝》（圖 5-12）曾作為國賓觀賞的劇目，為外國元首和代表團演出了數百場，唱腔動聽，服裝也漂亮。《打金枝》演唐朝功臣之子郭曖娶了皇帝女兒，可處處受公主的管制，大為不快，父親做壽她也不去拜壽，郭曖回宮與公主評理，一氣之下打了她一巴掌，古代皇族子孫稱「金枝玉葉」，郭曖打老婆，皇帝當家事，老父親卻認為是國事，這才引出了一些趣事。《打

圖 5-13　一九六二年，越劇《紅樓夢》劇照，由王文娟飾演林黛玉，徐玉蘭飾演賈寶玉

《紅樓夢》是中國古典文學名著，並被多個劇種改編搬上舞台。本片則是以越劇《紅樓夢》為藍本拍攝的一部越劇舞台藝術片。片中人物造型俊美、唱腔柔麗、表演細膩真切，充分發揮了越劇的藝術特點，在體現原著思想內涵的同時，突出了寶黛的愛情悲劇，增強情感的表現力度，產生震撼人心的效果，具有很強的審美相容性。

141

金枝》只有三幕，二十分鐘左右，故事簡單突出，觀衆可以靜下心來欣賞越劇優美的唱腔。「天下掉下個林妹妹」更是一句響遍天下的唱詞，知道越劇的人都知道越劇有《紅樓夢》（圖 5-13），知道越劇《紅樓夢》的都會唱這一句，就是因爲越劇動聽。越劇因唱法不同，形成了諸多不同的派別，《西廂記・夜聽琴》、《梁祝・十八相送》、《孔雀東南飛・惜別離》、《陸游與唐琬・浪跡天涯》、《盤妻索妻・君子好逑》等等，都是越劇著名唱段。越劇音樂優美，非常有特色。著名的小提琴協奏曲《梁祝》，就是以越劇曲調爲基礎創作的。想瞭解越劇音樂之美，也可以聽一聽小提琴版的《梁祝》。

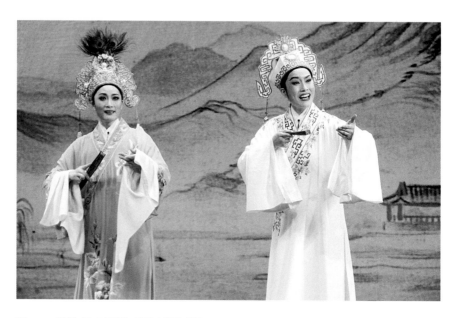

圖 5-14　越劇《十八相送》劇照（樹影／攝）

《十八相送》是《梁山伯與祝英台》中的經典唱段，也是范派小生與傅派花旦對唱選段中的名段。「范派」由范瑞娟創立，唱腔上繼承了男班正調，吸收了京劇名家馬連良、高慶奎等的唱腔音調和潤腔處理，形成音調寬厚響亮、咬字堅實穩重、行腔迂迴流暢的特點。「傅派」由傅全香創立，唱腔上借鑒了京劇程硯秋及崑曲、評彈的演唱方法，尖團音規範分明，真假嗓結合演唱，潤腔華彩，跌宕婉轉，富有表現力。

越劇的表演之美，在於戲曲的形式美中體現生活的真實美。例如，梁山伯在《回十八》一折中重登「十八相送」之路（圖 5-14），一路上山、水、橋、廟、亭，都是虛擬的時空轉換，是戲曲程式，而對「喜」、「憶」、「呆」、「急」的感情表現，則是根據人物情緒的需要進行設計的，表演細緻，層次分明，情真意切，是寫實，並與唱詞對應，身段優美，極富感染力。

圖 5-15　一九六二年，彩色藝術電影《紅樓夢》劇照

越劇用方言，區域性特徵強，為了適應發展的需要，現代越劇舞台的語言，尤其唱詞，積極向普通話和書面語靠近，贏得了國內外更多的觀眾。

另一方面，一批優秀越劇被拍成電視劇和電影，並進一步時尚化，使越劇擁有了更廣闊的市場。繼《紅樓夢》（圖 5-15）、《孟麗君》、《孟姜女》、《蝴蝶夢》、《光棍買新娘》、《楊乃武平冤記》、《孔乙己》、《梁祝》等劇作之後，又拍攝了電視連續劇《牡丹亭‧還魂記》等。著名女小生茅威濤的代表作《西廂記》、《陸游與唐琬》、《梁山伯與祝英台》均被拍成電影。

越劇源於農村，擁有眾多農村戲迷，民間班社常年在鄉鎮巡演；《越女爭鋒》節目開賽後，吸引了廣大電視觀眾，青年演員登台挑戰提高了技藝，也弘揚了越劇文化，使越劇秀麗而充滿生機。

▌ 奔放的豫劇

　　豫劇是北方的戲，是河南的主要劇種，也是全國最大的地方戲，河南簡稱「豫」。豫劇以梆擊節，起腔與收腔時用假聲翻高，尾音唱「謳」音，舊有「梆子」、「高調」、「河南謳」、「靠山吼」等稱呼。豫劇是個大家族，分佈區域廣，大江南北、黃河兩岸以至新疆、西藏等十多個省市區都有專業豫劇團，稱「梆子戲」、「梆劇」的，都是這個家族的成員。

　　豫劇形成於明末清初，至清乾隆年間，梆子戲在河南已經流行，辛亥革命後進入城市的梆子戲開始多起來，在茶社、戲園演出。二十世紀三十年代，開封成為梆子戲發展的中心，著名藝人雲集開封，豫劇發展突飛猛進；二十世紀五十年代河南豫劇院成立後，楊春蘭等人成功地創作和改編了一批現代戲，在用傳統戲曲形式表現現代生活方面取得了可喜的成績。（圖 5-16）

　　豫劇在發展過程中，汲取了崑腔、吹腔、皮黃等戲的優長，形成了樸直淳厚、豐富細膩、富於鄉土氣息的特色。

　　因音樂唱腔和用嗓的不同，豫劇可分為「豫東調」與「豫西調」兩大類。

圖5-16　山東金鄉，豫劇表演《穆桂英掛帥》（王建通／攝）

劇情：北宋時，西夏犯境。辭朝隱居的佘太君聞訊，遣曾孫楊文廣、曾孫女楊金花去汴京探聽。楊文廣在校場比武，刀劈兵部尚書王強之子王倫，奪得帥印歸來。穆桂英深感朝廷刻薄寡恩，不願再為它效力。佘太君勸她以抵禦西夏侵擾為重，穆桂英乃掛帥出征。

豫東調唱腔主音為「5」，演唱多用假嗓，演唱音區較高，聲音高細，花腔較多，具有激昂、奔放、明朗、花哨的特點，男聲高亢激越，女聲活潑跳蕩，擅長表現喜劇。豫西調唱腔主音為「1」，演唱多用真嗓，演唱音區較低，聲大腔圓，具粗獷、渾厚、悲壯、深沉的特點，男聲蒼涼、悲壯，女聲低回婉轉，哭腔較多，擅長表現悲劇。豫劇是板腔體戲曲，板式有慢板、

145

二八板、流水板、散板四種。如今的二八板結合了豫東調、豫西調的唱法，可構成上百句的大唱段，主要用於敘事，唱詞多爲十字句或七字句，也用一些長短句。板胡是豫劇的主奏樂器，傳統文場奏曲牌。

豫劇的行當是「四生四旦四花臉」，男八女四，但是，女演員是一九二七年以後才出現的，常香玉（圖 5-17）、陳素貞、馬金鳳、閻立品、崔蘭田是豫劇的「五大名旦」。豫劇的各個行當都有自己的表演要訣，如手勢「花臉過項，紅臉齊眉，小生齊唇，小旦齊胸」，閨門旦「上場伸手似撐鵝，回手水袖搭手脖；飄飄下拜如抱子，跪下不能露腳脖」、「說話不看人，走路不踢裙，男女不挽手，坐下看衣襟」等，是豫劇的表演程式，形成了不同行當的特色。

豫劇以唱見長，行腔酣暢，節奏鮮明，吐字清晰，重要劇情都有大段唱腔。河南是中原之地，豫劇語言是廣義上的官話，由於豫劇的唱腔接近口語的特徵非常突出，使得豫劇具有濃厚的地方特色，而且，通俗易懂，本色自然，緊貼百姓生活。豫劇在農村、城市市民中具有廣泛的市場，業餘演出活動非常普及。據一九九〇年統計，河南大約每五千人中即有一名專業演員，是全國專業劇團最多的劇種。

豫劇的戲非常豐富，封神戲、三國戲、瓦崗戲、包公戲、楊家將戲和岳家將戲等大批傳統戲，取材於歷史小說和

圖 5-17　常香玉

常香玉（1922—2004），豫劇表演藝術家，原名張妙玲。常香玉不僅是位傑出的豫劇表演藝術家，還是一位才華橫溢的豫劇唱腔旋律作家。她在豫劇唱腔發展史上的貢獻主要表現在兩個方面：一是對豫劇唱腔的創制和拓展；二是把豫劇唱腔的演唱方法引領上專業化和科學化的道路。常香玉逝世後被追授「人民藝術家」的榮譽稱號。

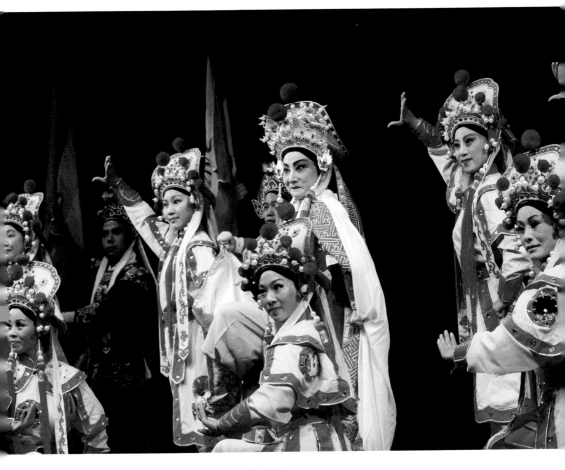

圖 5-18　聊城市豫劇團團長章蘭飾花木蘭（俄國慶／攝）

《花木蘭》是一段著名的豫劇唱段，表現出了花木蘭勤勞的特點，
以自己作爲實際例子，反駁了劉大哥的話語，塑造了女子的勤勞、
能幹，以及爲國拼殺的巾幗英雄的形象。整段唱腔富有河南的鄉土
氣息，氣勢激昂，表現出了木蘭那種女子不比男兒差的好強精神。

演義，著名的有《對花槍》、《三上轎》、《宇宙鋒》、《鍘美案》、《十二
寡婦征西》、《春秋配》等，並整理、改編、創新了《花木蘭》（圖 5-18）、
《穆桂英掛帥》、《破洪州》、《唐知縣審誥命》，以及現代戲《朝陽溝》、
《小二黑結婚》、《人歡馬叫》、《倒楣大叔的婚事》等。其中《花木蘭》、

《穆桂英掛帥》、《洛陽橋》、《唐知縣審誥命》、《秦香蓮》、《朝陽溝》、
《人歡馬叫》等均攝製成影片。

　　常香玉是豫劇的代表人物，她的《花木蘭》形象給觀眾留下了深刻的
印象，「誰說女子不如男」的唱段，魅力經久不衰，至今仍是電視、晚會
的必唱節目。木蘭女扮男裝替體弱的老父從軍，戎馬十二年，身經百戰升
為將軍，並智擒敵酋，當封官晉爵之時，她卻解甲歸田，是一位巾幗大英
雄。一提到《花木蘭》，人們首先想到的就是豫劇，就是常香玉，都會用「劉
大哥講話理太偏」的唱詞來回答。（圖 5-19）

　　《朝陽溝》（圖 5-20）是豫劇走向全國的一部現代戲，演一對戀人立志

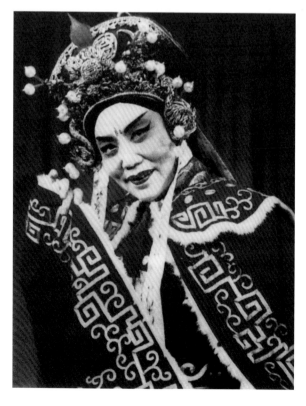

圖 5-19　常香玉飾演的花木蘭

圖 5-20　豫劇《朝陽溝》劇照（聶鳴／攝）

《朝陽溝》在中國現代戲曲史上所具有的獨特品位和
所擁有的特殊地位是無可爭辯和替代的。該劇由河南
豫劇院三團在一九五八年五月十九日首演於鄭州。常
香玉曾經扮演過栓保娘這一角色。一九六三年由長春
電影製片廠攝製成戲曲藝術片。

務農的故事。栓保和銀環同窗三載，感情深厚，農村長大的栓保決心畢業
後響應號召回鄉務家，銀環是城市姑娘，加上母親的反對，猶豫徘徊，幾
經栓保和同學們的動員和幫助，終於來到朝陽溝，與栓保並肩建設新農村。
該劇公演後即流行全國，「親家母你坐下，咱們說說心裏話」的女聲對唱，
膾炙人口，連小夥子也會哼兩句。

　　二○一○年，二十集歷史紀實性電視專題片《中國豫劇》開播，該片
著力描摹豫劇起源、沿革、繁榮、創新等密切相關的人、事、物，記錄了
豫劇二百年來的發展，收錄了大量名家原聲唱段，是瞭解豫劇文化的極好
媒介。

參考文獻

[1] 陳抱成。中國的戲曲文化 [M]。北京：中國戲劇出版社，1995。

[2] 張庚，郭漢城。中國戲曲通史 [M]。北京：中國戲劇出版社，1992。

[3] 丁汝芹。清代內廷演劇史話 [M]。北京：紫禁城出版社，1999。

[4] 黃裳。舊戲新談 [M]。北京：開明出版社，1994。

國家圖書館出版品預行編目（CIP）資料

粉墨千秋：中國戲曲／戴和冰著. -- 初版. --
臺北市：風格司藝術創作坊，2015.04
　　面；　公分. -- （中華文化輕鬆讀；05）
ISBN　978-986-6330-99-5（平裝）

1.戲曲史　2.中國

541.26208　　　　　　　　　　　104002704

粉墨千秋：中國戲曲

作　　者：戴和冰

出　　版：風格司藝術創作坊

發 行 人：謝俊龍

責任編輯：苗龍

企劃編輯：范湘渝

地　　址：106　台北市大安區安居街 118 巷 17 號 1 樓

　　　　　TEL：886-2-8732-0530　　FAX：886-2-8732-0531

　　　　　E-mail: mrbhgh01@gmail.com

總 經 銷：紅螞蟻圖書有限公司

地　　址：114　台北市內湖區舊宗路二段 121 巷 19 號

　　　　　TEL：886-2-2795-3656　　FAX：886-2-2795-4100

　　　　　http://www.e-redant.com

初版一刷：2015 年 5 月

定　　價：250 元

※本書如有缺頁、破損、裝訂錯誤，請寄回更換※

ＩＳＢＮ：978-986-6330-99-5　　　　　　　　Printed in Taiwan

Knowledge House ⸺ Walnut Tree

Knowledge House ︱ Walnut Tree